私奔關西三十三 / 鬍狼 攝

Journey Alone Kansai 33 / by wildwolf

All photos take by iphone

讓人既羨慕又嫉妒的傻勁

　　恭喜鬍狼出書了，他雖稱我為師，卻讓我感到驕傲與慚愧。驕傲的是他這門外漢多年來對繪畫、攝影的熱忱，慚愧的是徒弟出書了，而為師的我卻沒有。幾年前他還搞不懂水彩、油畫，自己糊里糊塗報名參加繪畫班，就這麼義無反顧寫生從未停過，我佩服他的毅力，也高興他進步如此神速。

　　當然再讓人驚艷的是他IG上的攝影作品，一台i Phone國內外走透透，雖有使用IG修圖，不過許多畫面卻讓我感動，原來拍照不必計較你拿了什麼器材，沒有攝影基礎作品依然出類拔萃。

　　為了本書他特地到京都流浪33天，我抽空趕回「故鄉京都」與他小聚，我們走訪許多地方，我發現他拍照時沒有科班出身的束縛，忘了光圈與快門，用不同的眼光呈現每個角落，他雖還稱我為師，但許多作品卻遠遠把我拋在腦後。勤確實能補拙，不過換個說法，應該是他對自己太沒有信心了，現在他的拍照技術已經越來越好，勝過我們這群攝影同好，我想這真的是實話，畢竟作品會講話。最後再一次恭喜鬍狼出書了，不必在乎商業考量與他人的看法，開開心心呈現屬於自己的作品，期待早日再看到你的下一本大作，真是讓為師的既羨慕又嫉妒啊。

<div align="right">推薦人／　京都龍</div>

因為浪鷗三兄弟認識了一位喜歡跟自己私奔的鬍狼

　　好友轉發幾張照片，說是他一位當兵時期的好友去日本關西旅行了一個月，沿途用手機拍了不少照片及畫了不少速寫。我看了後大為驚喜！其中一張海鷗的照片最是令我驚艷：那修長的羽翼像輕快的微風在海面翱翔，讓我好生嚮往。當時心裡想，能拍出這麼有氣質的照片應該是個優雅男生吧！誰知道認識了之後，才發現完全不是這麼回事。倒也不是說不優雅，而是，應該怎麼說呢？在率性及不修邊幅的外表下，有著細膩又浪漫的心！後來因為編書的關係，在每次見面的討論過程中，除了聽他細細解說照片裡的沿途風景，也聽他娓娓道來這趟旅程的點點滴滴。

　　鬍狼的照片色彩艷麗，取景視角獨特，雖然關西風景在網路上比比皆是，但他眼中的關西卻別有一番氣質，不管是古城寺院或是鄉下田園、伊根町或是琵琶湖風光，乃至滿樹盛開的櫻花及油菜花田，透過照片靜止的瞬間，彷彿可以感受時光的流動。除了照片，旅途中的插畫也展現出鬍狼的幽默及浪漫：一張像是隨筆甩開的點點洋紅，以為是習作，他卻說是湖邊夕陽時的成群蚊子。哈！

　　本書特別做成左右翻頁不同的設計，左翻是照片輯，右翻是插畫及朱印，讓讀者在細細翻閱每一張照片及插畫時，就像是跟著鬍狼走了一趟屬於他的關西之旅。

<div style="text-align: right">推薦人／　貓屁股</div>

目 錄

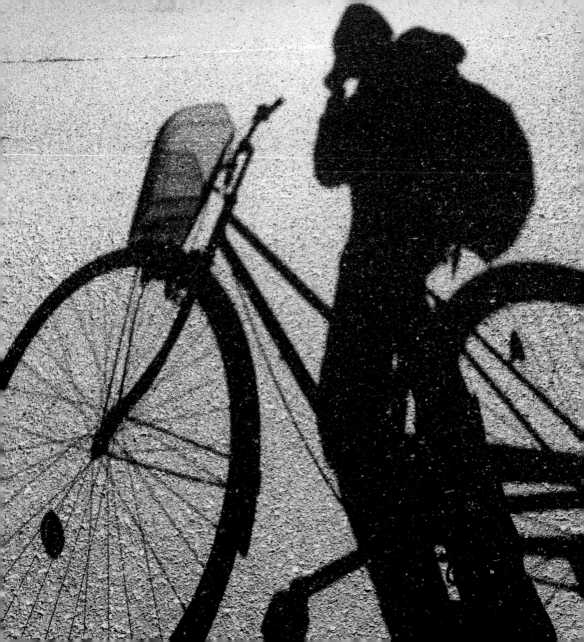

旅行的目的

不是要去多少個國家

不是要把旅遊書上一生必去的景點都跑過

不是要把美食篇的特色小吃都吃透透

而是在旅行過程中

把所經歷的苦

　　　承受的哀

　　　感受的美

　　　體會的樂

都成為旅行中的回憶

這樣的旅行

才是屬於自己的私旅

臨時決定去京都

最後一刻才訂到最後一個機位

背起行囊　放下包袱　說走就走

一時的衝動

還來不及規劃行程

人就已經從高雄機場飛到關西

在京都街頭流浪了

京 都 滿 櫻

四 月 的 京 都

櫻 花 朵 朵 開

開 得 滿 街 櫻

京都滿櫻

高雄

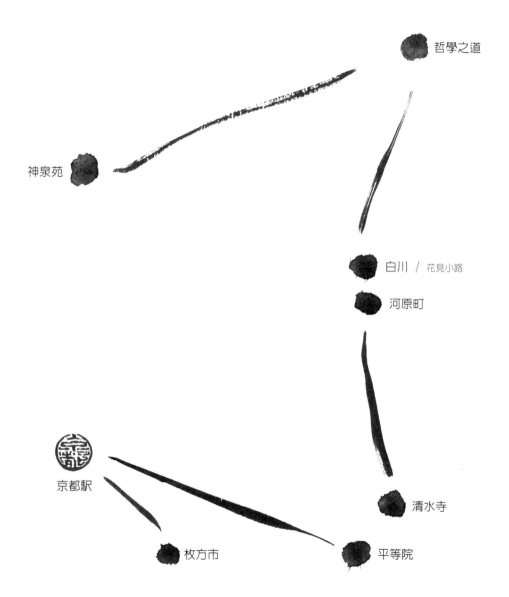

哲學之道

神泉苑

白川 / 花見小路

河原町

京都駅

清水寺

枚方市

平等院

抵達京都已晚上9點多

天色已晚

就沒有特別去晃

年紀大　累了

隔天一早刻意避開熱鬧的街區

遠離京都賞櫻人潮

宇治川旁的櫻花已七八分滿開

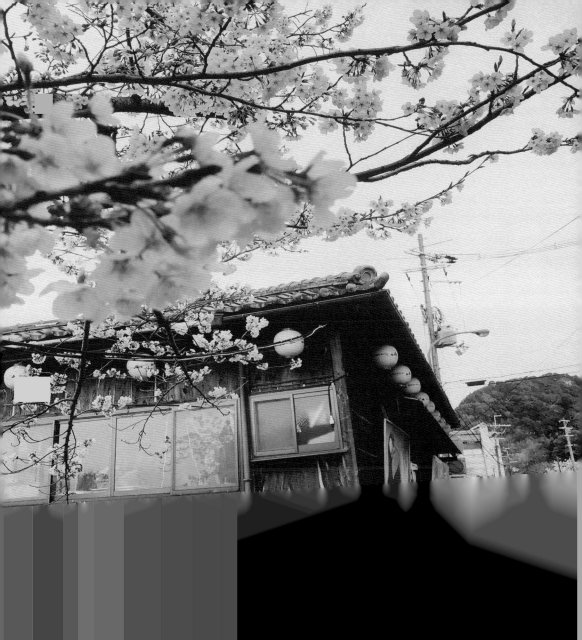

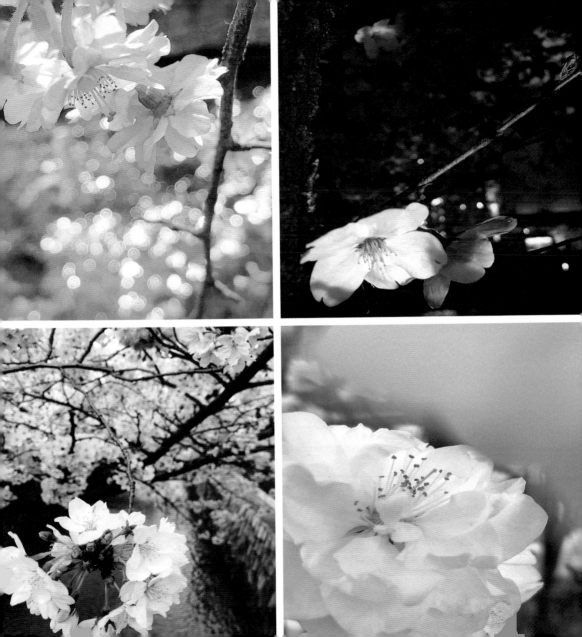

河原町的櫻花滿開

坐在河畔的CAFE SHOP賞櫻

景色實在太迷人

連續喝了3杯

果然是美景加咖啡

一杯再一杯

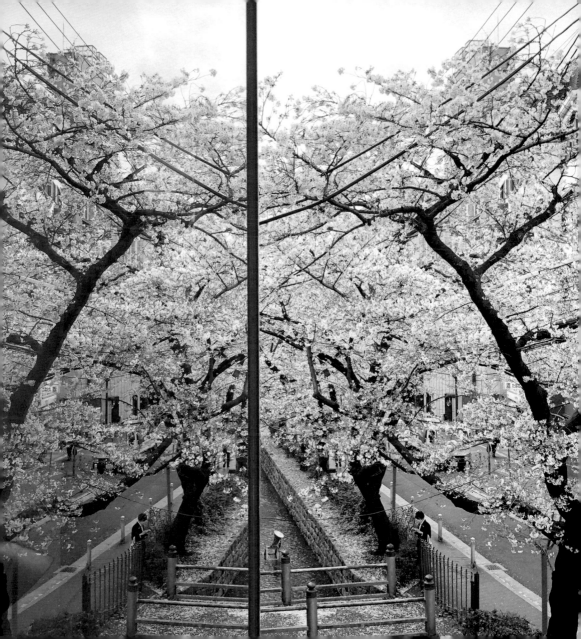

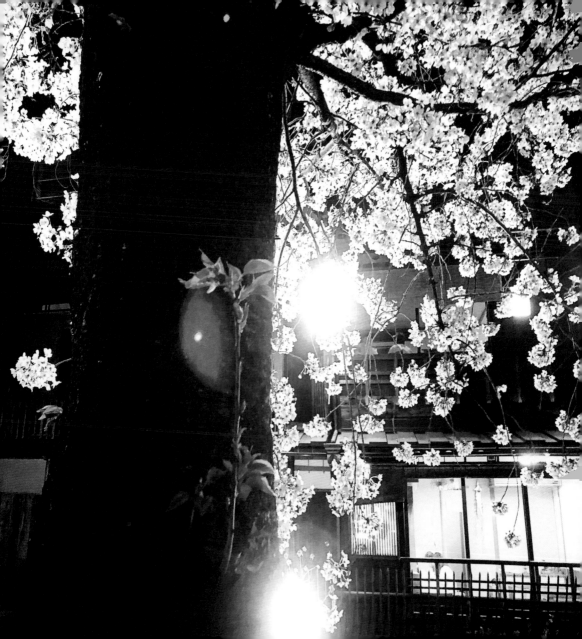

世界文化遺產　平等院

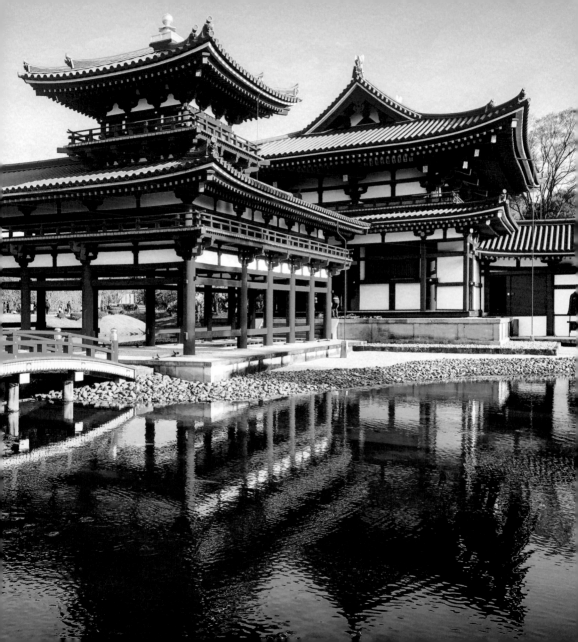

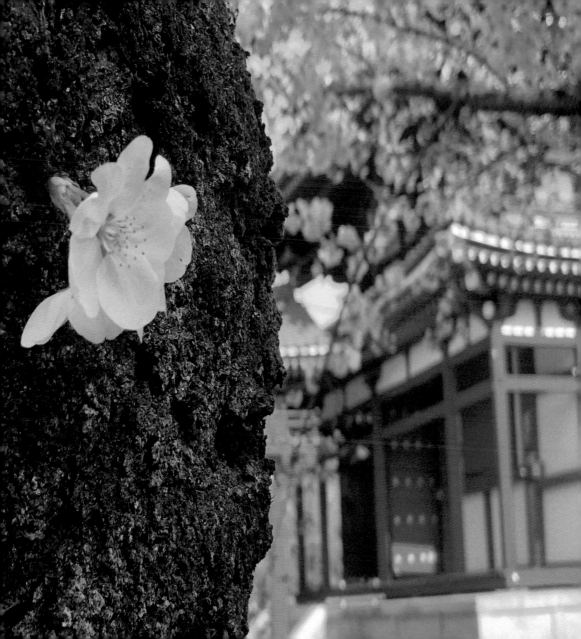

夜拜清水寺

垂櫻展花影

三重桔光照

青燈伴足跡

觀音千手迎

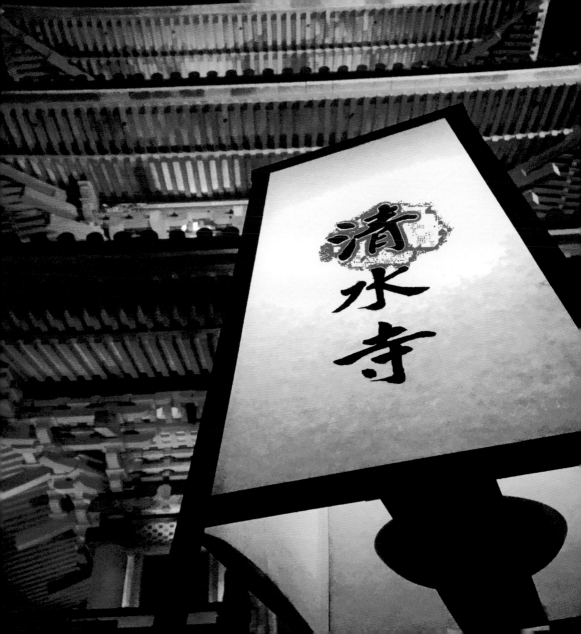

晚風越吹越遠

春櫻越開越美

月色越夜越明

清水寺的人潮越晚越多

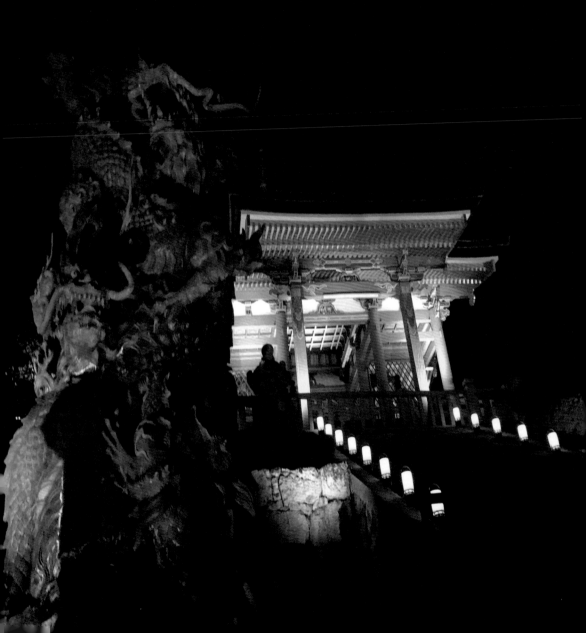

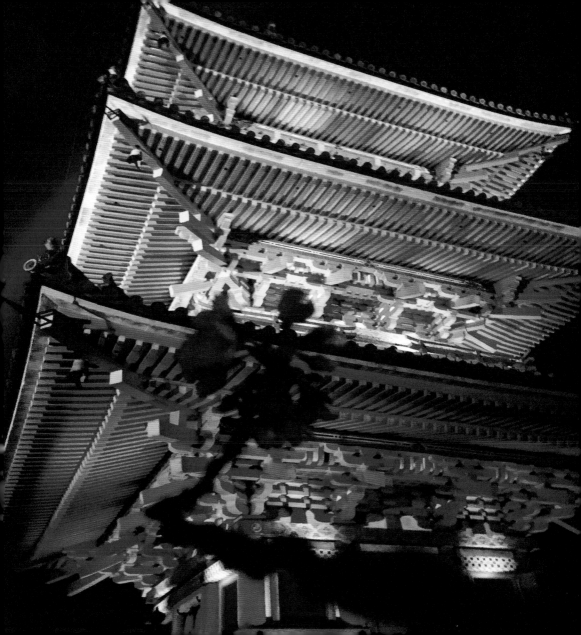

京都伏見稻荷大社

是狐狸精總部

爭紅鬥豔的鳥居

排站了整個稻荷山頭

如要清點完全數鳥居

需要有異於常人的體力和魄力

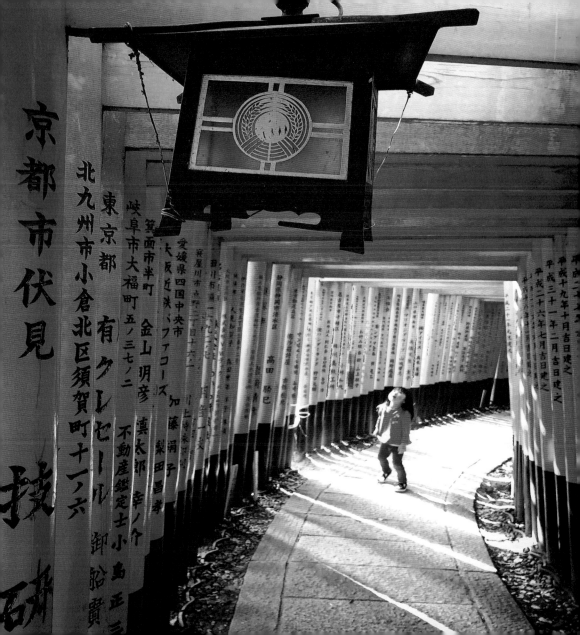

平成31.0407.Sunday Blue

早上睡了一覺，下午補了一覺，晚上也得睡覺了。

京都的八坂神社
是全日本八坂神社的總本社
遊客絡繹不絕
香客綿延不斷
最熱鬧的四條通
就在神社門前
最不熱鬧的石塀小道
也緊鄰旁邊
祇園花見小路
是藝妓必經之路
白川花見小路
是我來京都必行之路

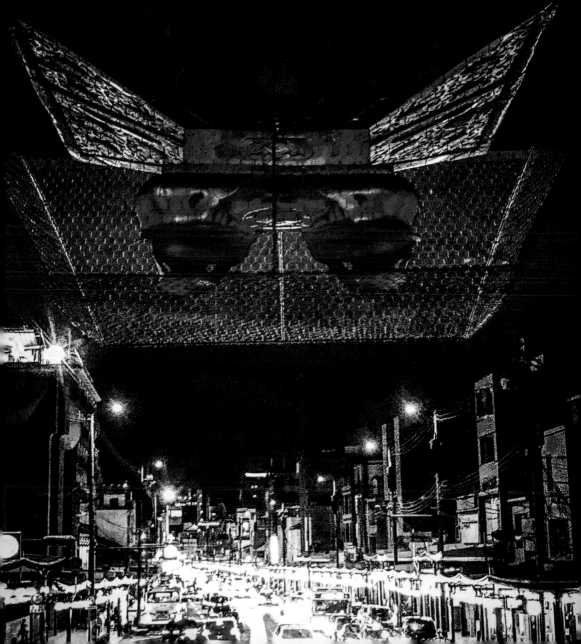

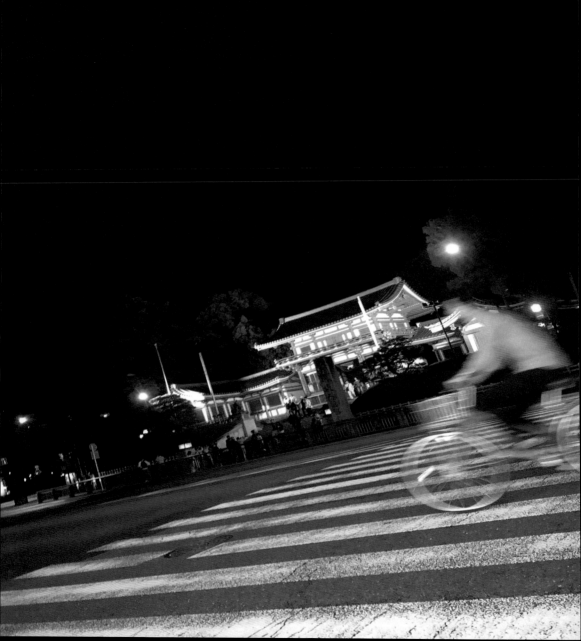

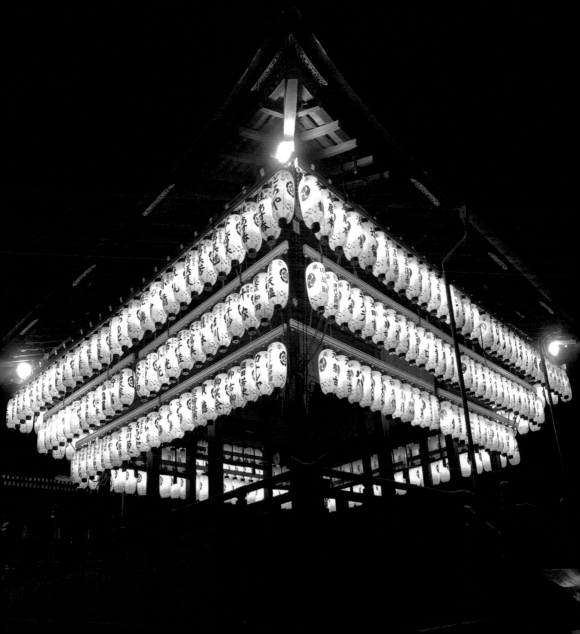

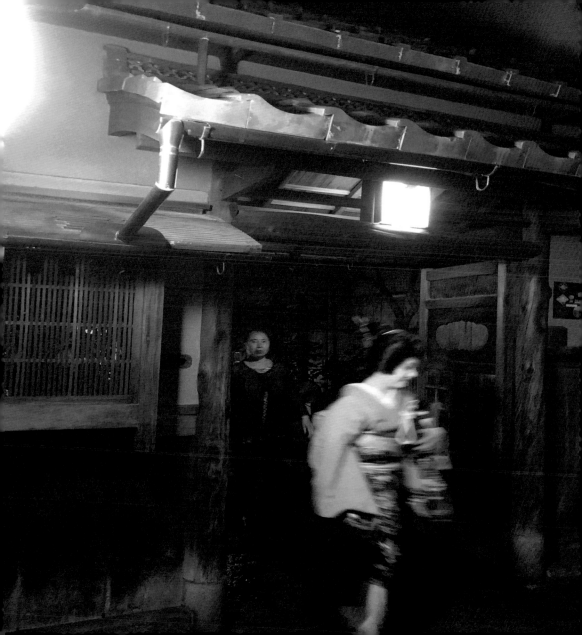

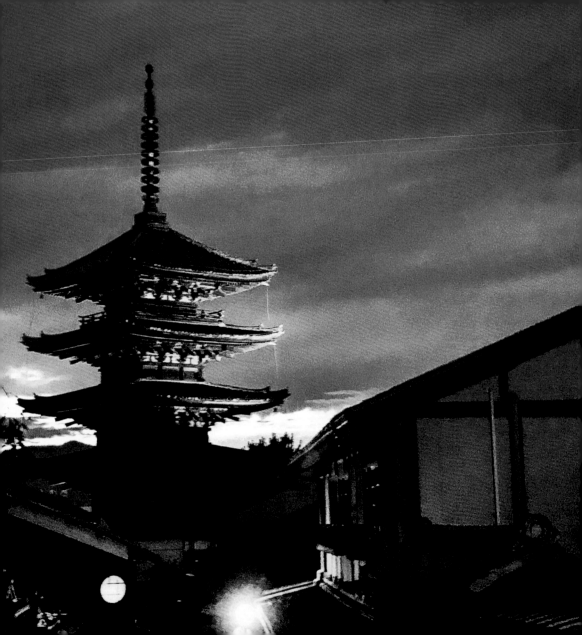

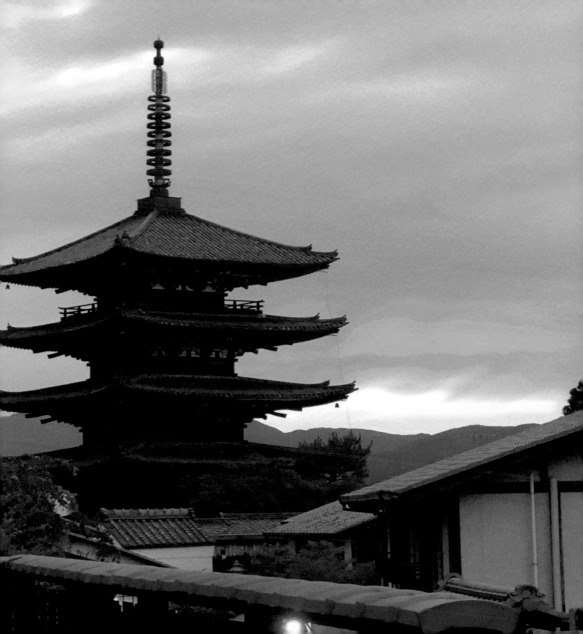

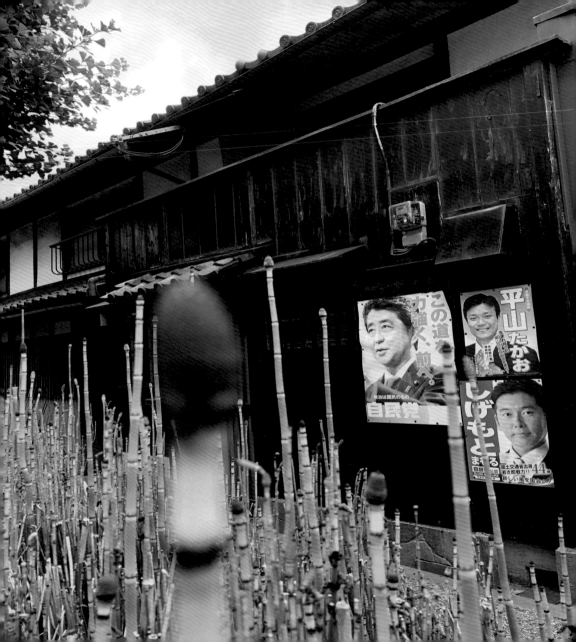

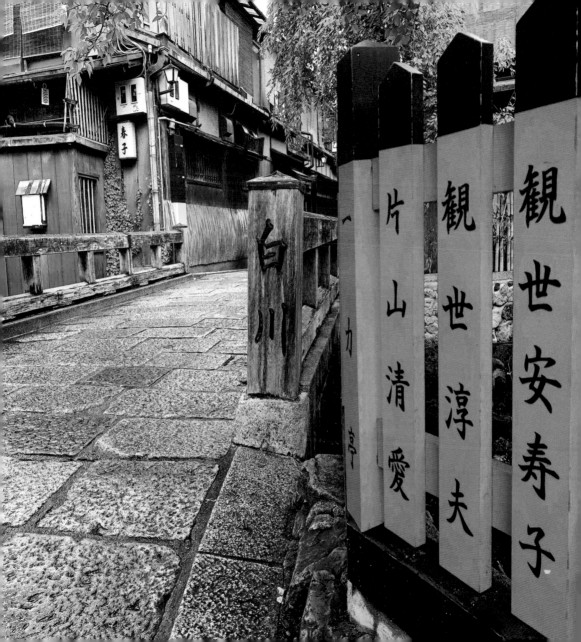

神泉苑

規模不大

甚至空間還很小

但

眾神卻甘之如飴的

擠到這泉苑來

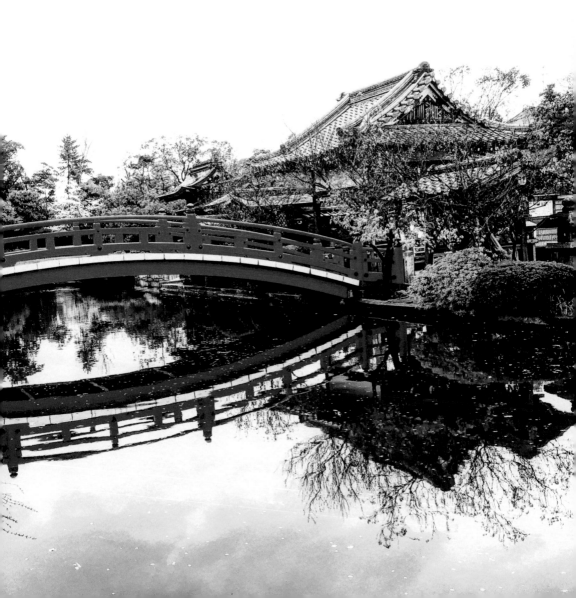

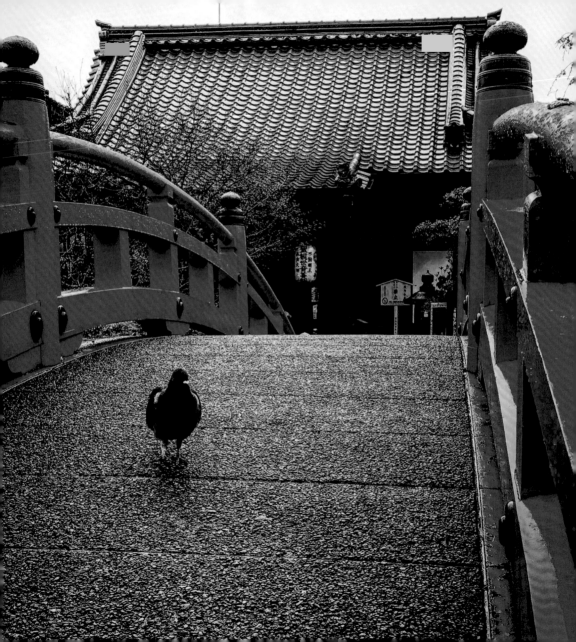

在車站錯過最後一班巴士

末班地鐵也沒能趕上

午夜街頭

空蕩蕩無一人

車也叫不到

連東本願寺也大門深鎖

只有自己的身影緊跟在後

夜徙京都

有影伴隨

夜再黑

也不怕

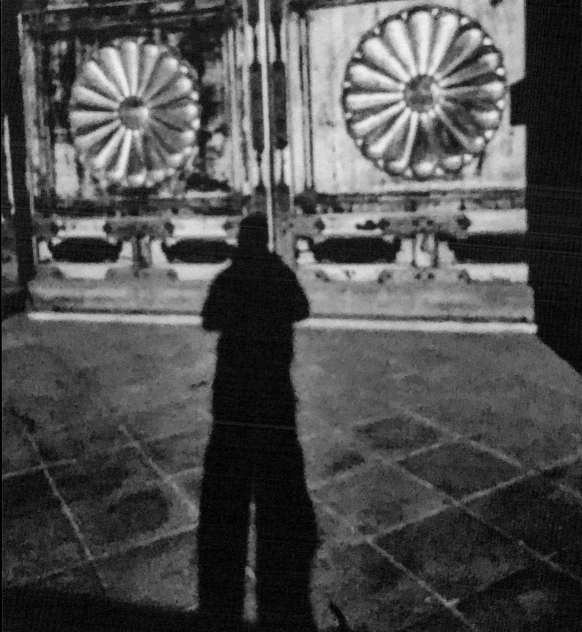

No Wine Unhappy

No Music No Joy

CHET
BAKER
SINGS

Midnight's blue

三更半夜陪伴我的是寂寞

金閣寺的美

不僅是與湖中的倒影而成

還有與日頭的相輝成映

白雲也拖曳著裙擺來湊熱鬧

千萬變化的詭雲

使金閣寺更顯萬種風情

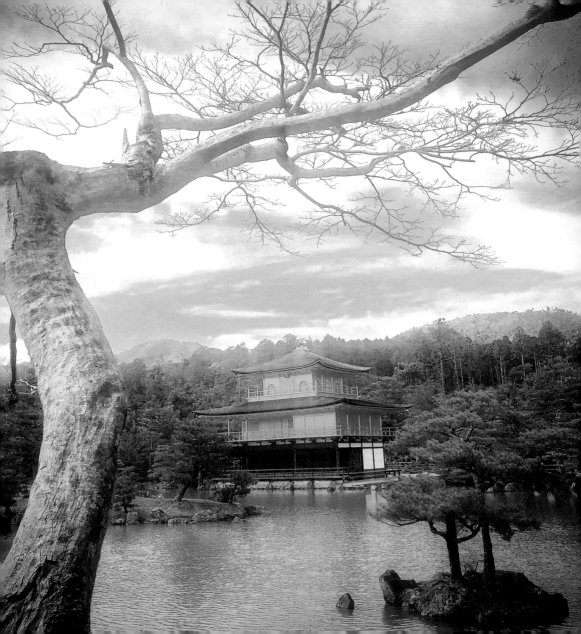

金閣寺

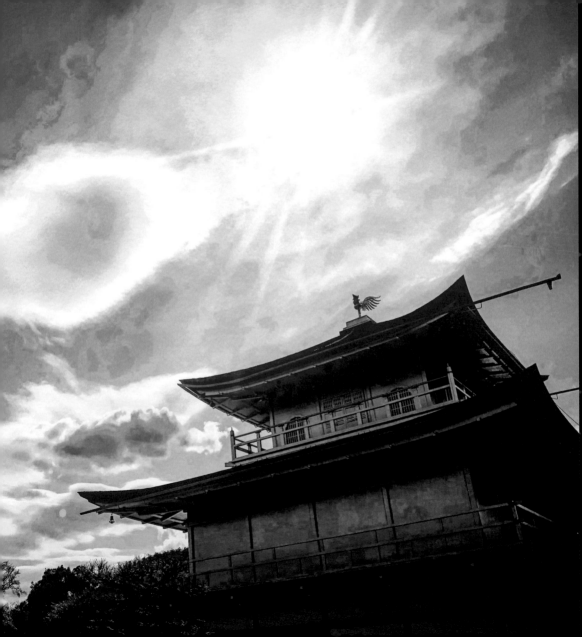

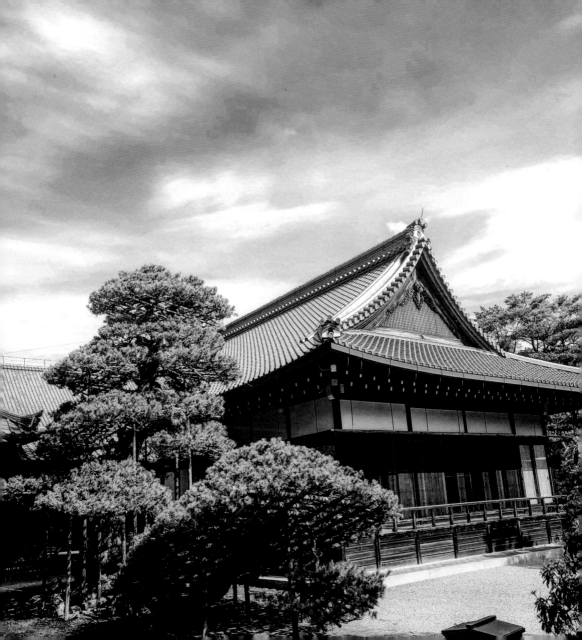

紅臉高鼻

是

天狗的特徵

喜歡遊走山林間

落腳在鞍馬

南投妖怪村

也有祂的蹤影

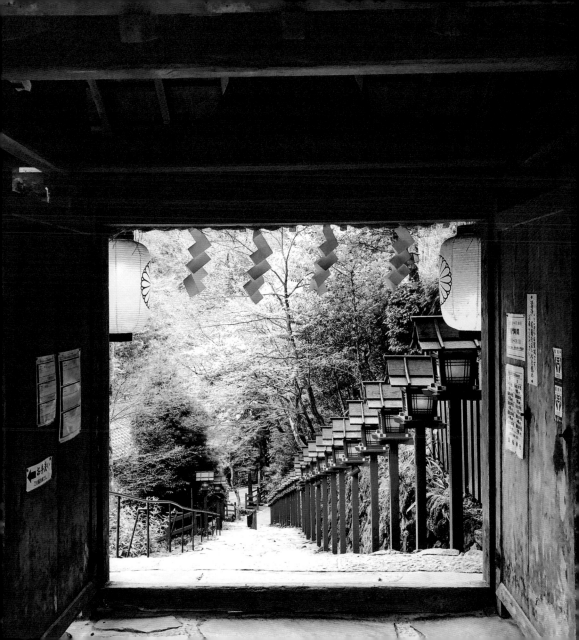

京都的後花園

有人氣旺　能量高的鞍馬山

以及最美的貴船神社

今日征服了鞍馬山

趕在太陽下山前一刻

5點從鞍馬山內的西村

一路狂奔到貴船神社

幸好及時搭上最後一班公車

如沒搭到

在這山中徒步

要走到地下鐵站

就不是只有兩小時了

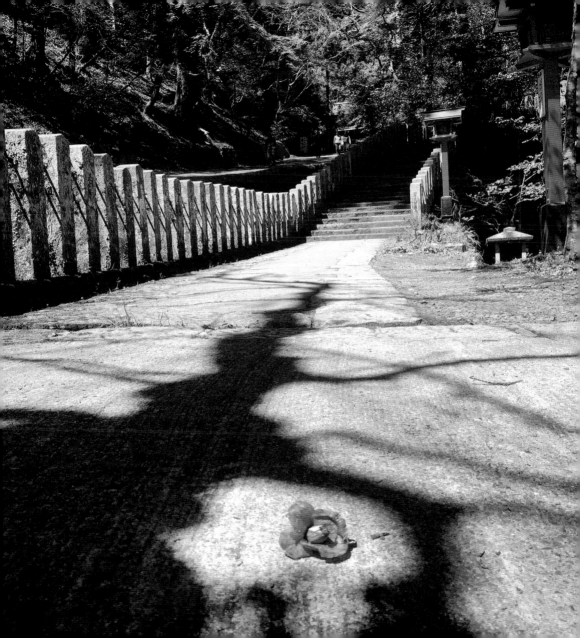

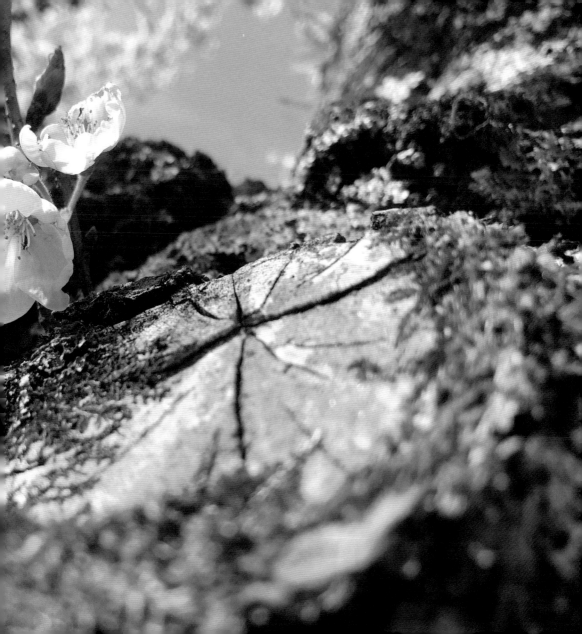

一葉一清靜

一花一妙香

只些消息子

招蜂引來採

———— 改自明　石濤題《竹石梅蘭圖》

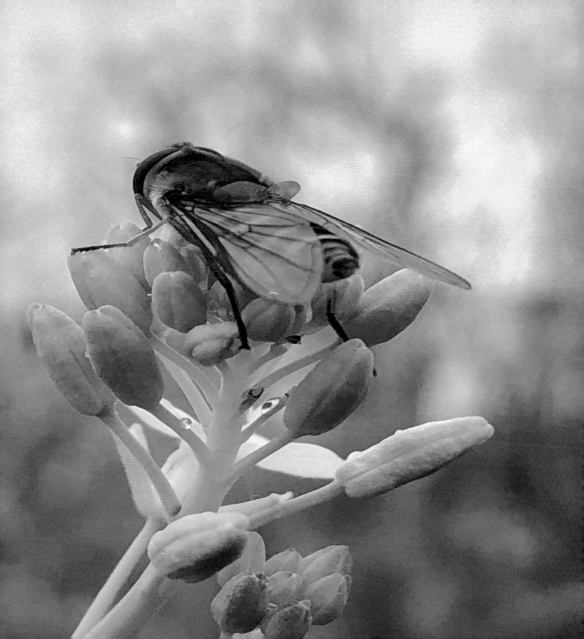

鬚遊八景

牧野奥渡

近江今津

京都駅

竹生鄰波 ／ 寶嚴寺

長濱夕照

彦根岩堡

玄宮離苑

姨綺晚鐘 ／ 長命寺

勝部花畑 ／ 守山

大津晴嵐

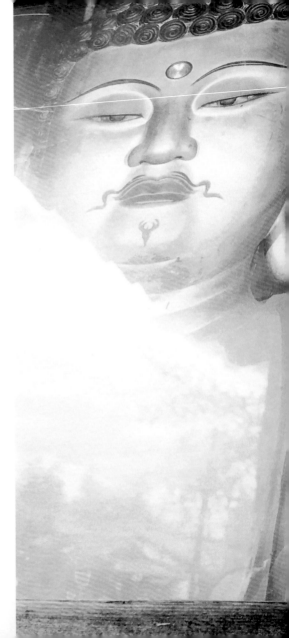

搭錯車之緣

方能見釋迦如來

戒光寺

少了觀光客

多了寧靜片刻

面對如來

縱使寺中安靜如此

心中仍思緒洶湧

久久無法釋懷

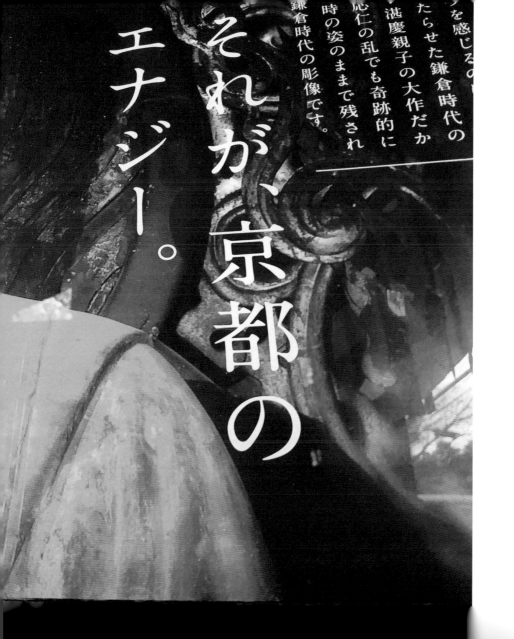

それが、京都の
エナジー。

ーを感じるの
たらせた鎌倉時代の
湛慶親子の大作だか
応仁の乱でも奇跡的に
時の姿のままで残され
鎌倉時代の彫像です。

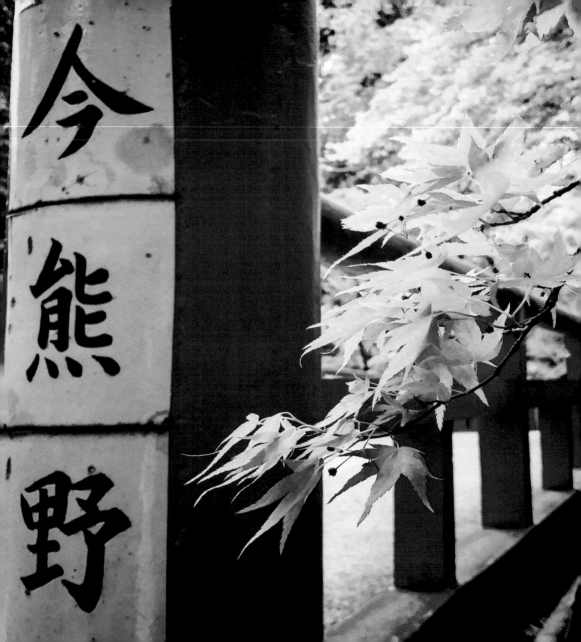

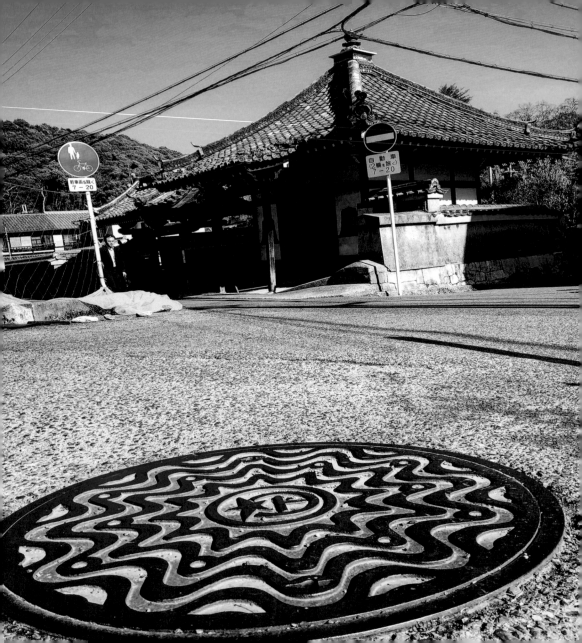

大津的妙光寺

應該是日本

最不得安寧的寺院

每天

不知有多少火車電車

從寺院門前呼嘯而過

夜以繼日　日日夜夜

也許

最不安寧的地方

就是最寧靜的所在吧

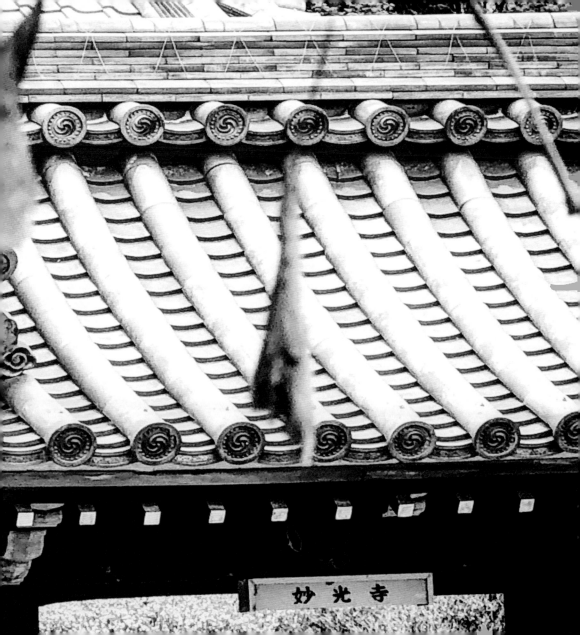

妙光寺

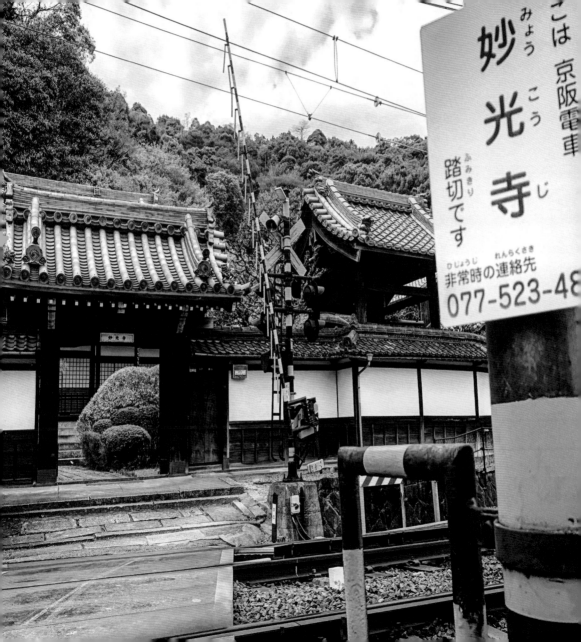

太陽剛西下
黑夜就即刻到來
奧琵琶湖的夜晚
暗得伸手不見五指
連天上的星星
也不願賞光

沒見到昨夜的星辰
今日的破曉時分也沒見到朝陽的曙光
清晨的琵琶湖胖
只有我早起
騎著腳踏車
一個人獨享美麗的湖光山色

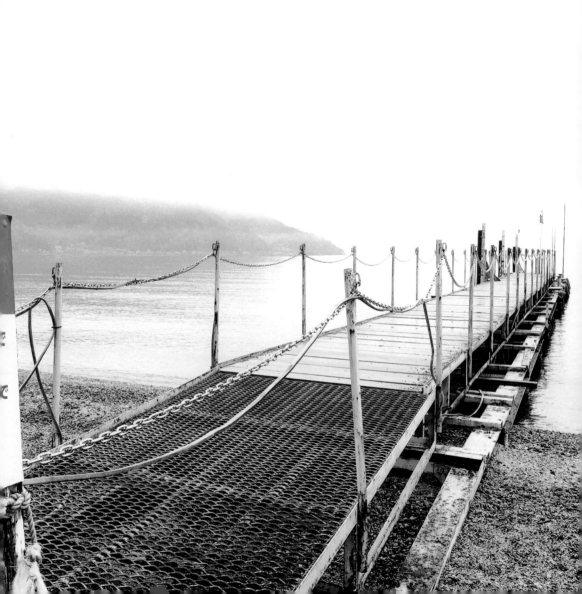

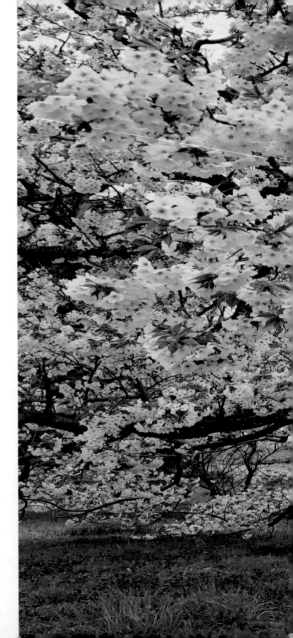

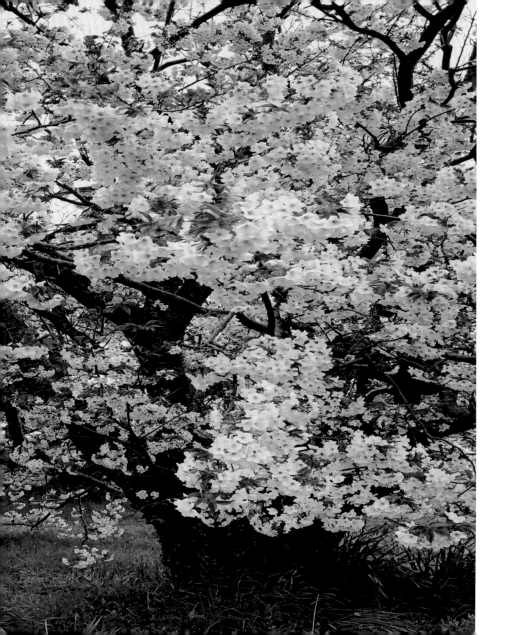

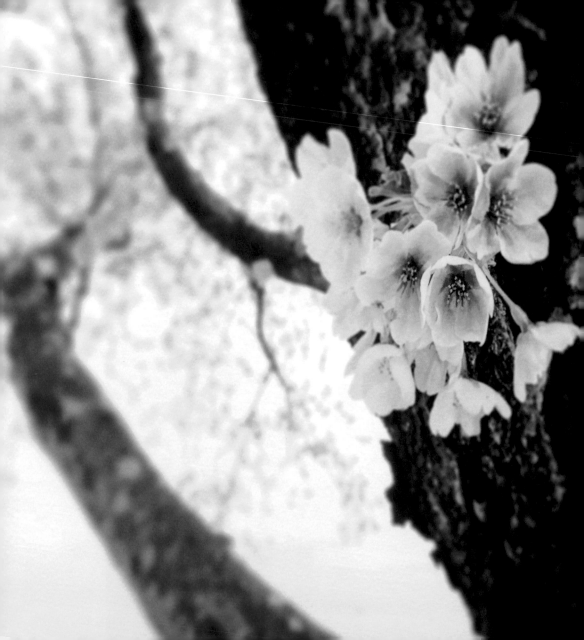

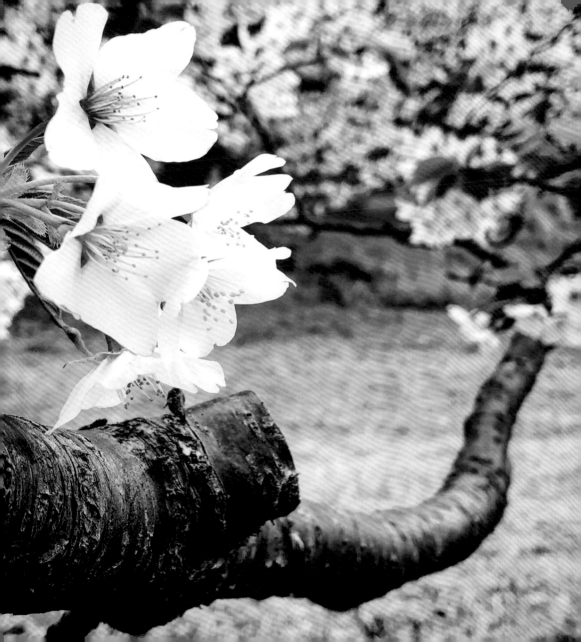

孤立在琵琶湖中的竹生島

有一種世外桃源的疏離感

進入島中

好像自己都被遺忘了

往返竹生島的船隻

下午5點是最後一班

此刻所有的人就得離開

否則就真的要被遺忘在孤島上

當一日神仙了

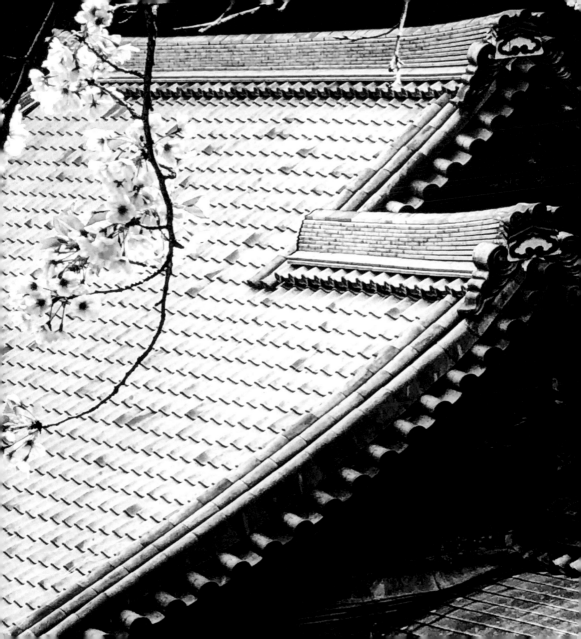

來到長濱已是黃昏

相依偎看夕陽

是人間幸福事

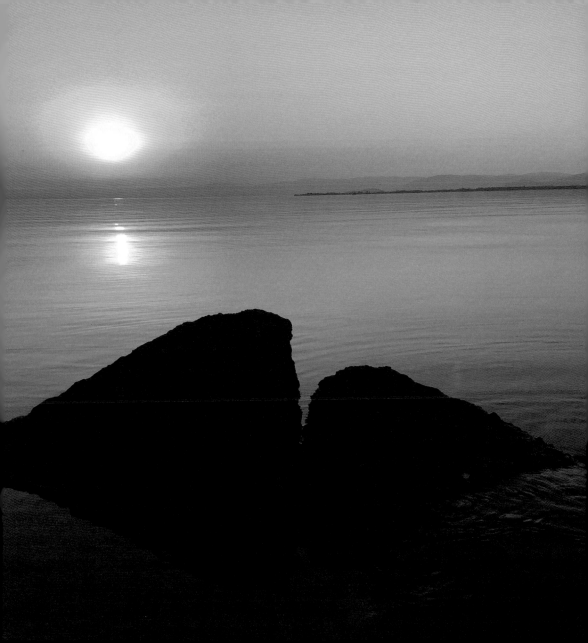

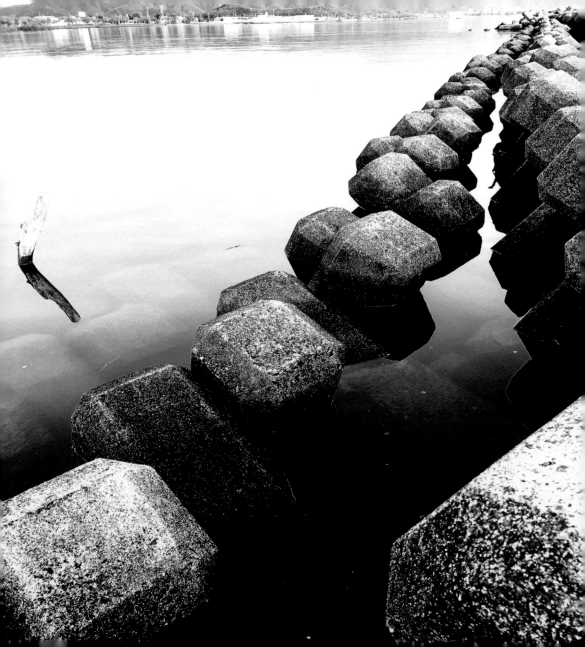

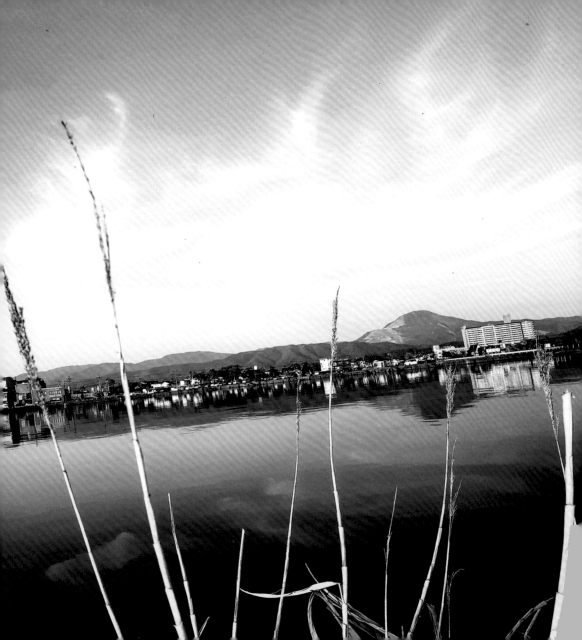

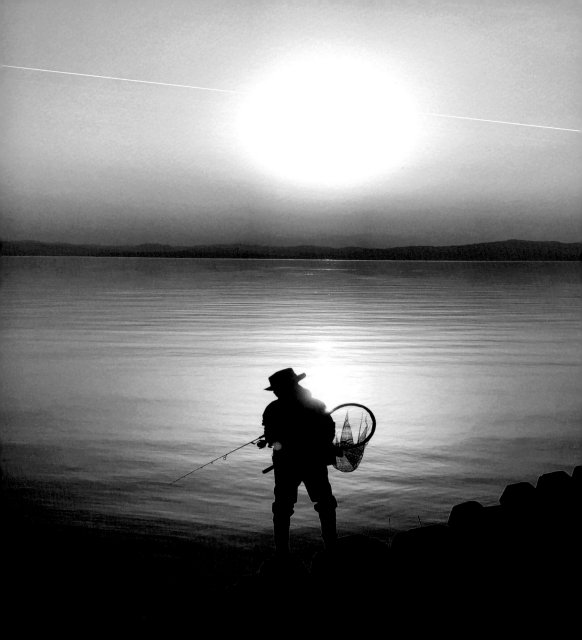

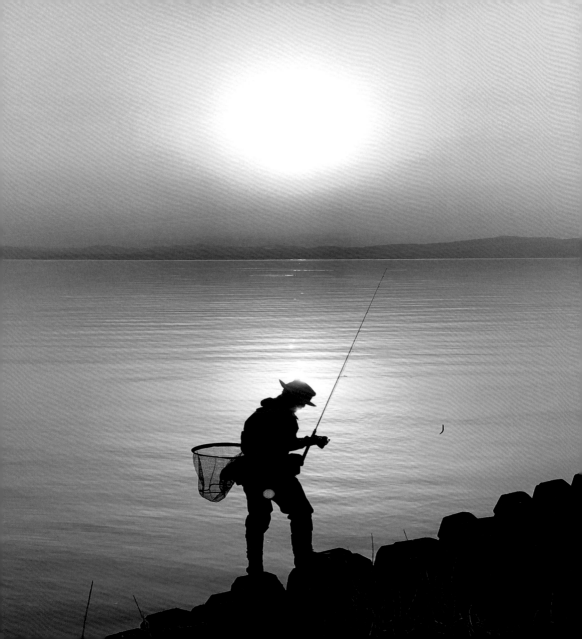

彥根城已有390年之久

矗立將近四個世紀

是座老而彌堅之城

在彥根

就算什麼都不做

也足以讓我待上一整天

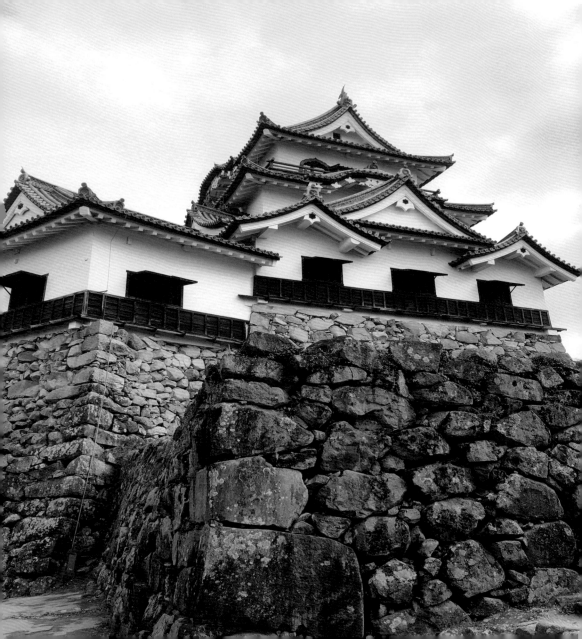

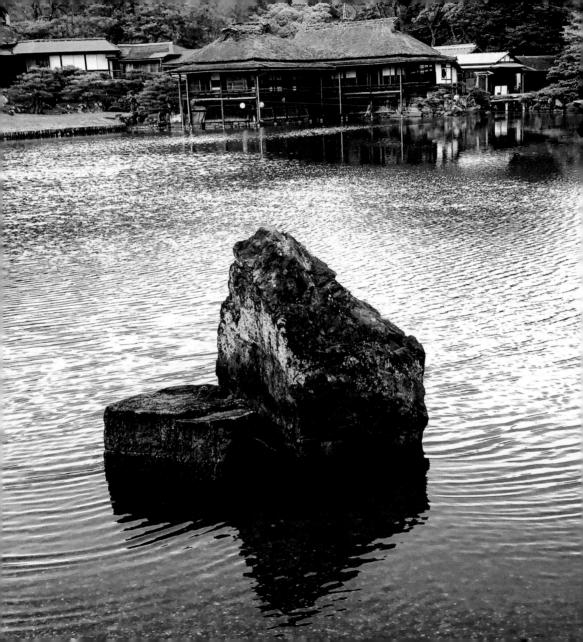

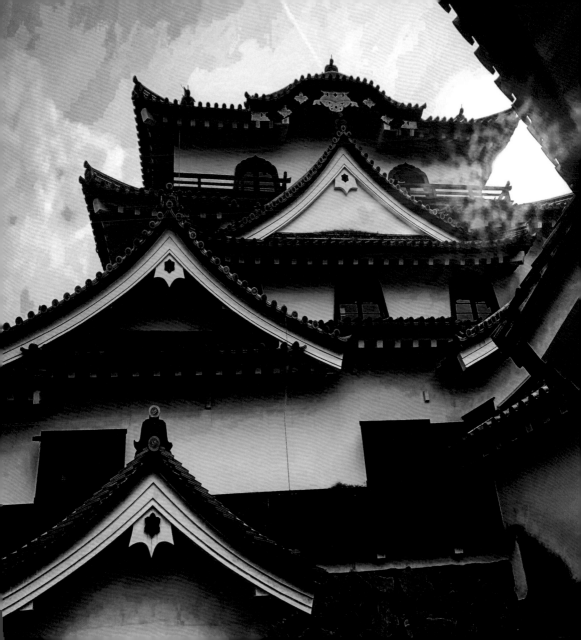

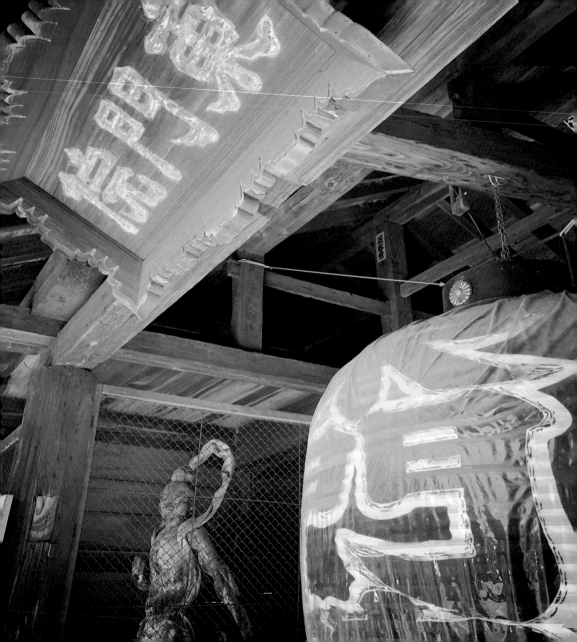

四月下旬

已過油菜花期

守山油菜花田

讓我的心驚艷了一下

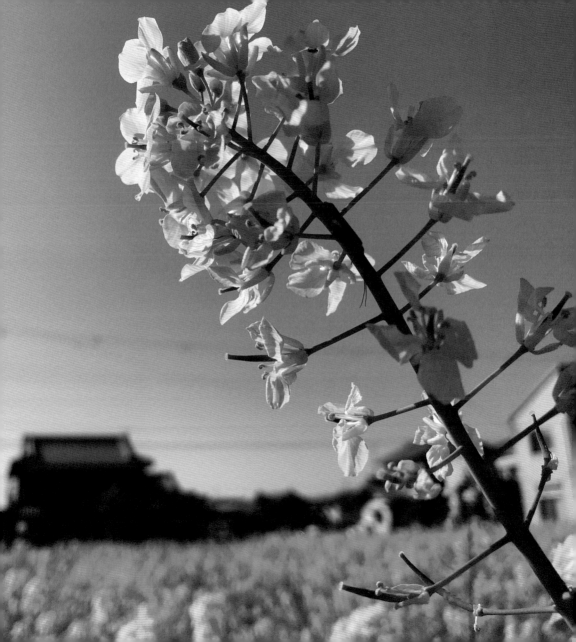

勝部神社　守山

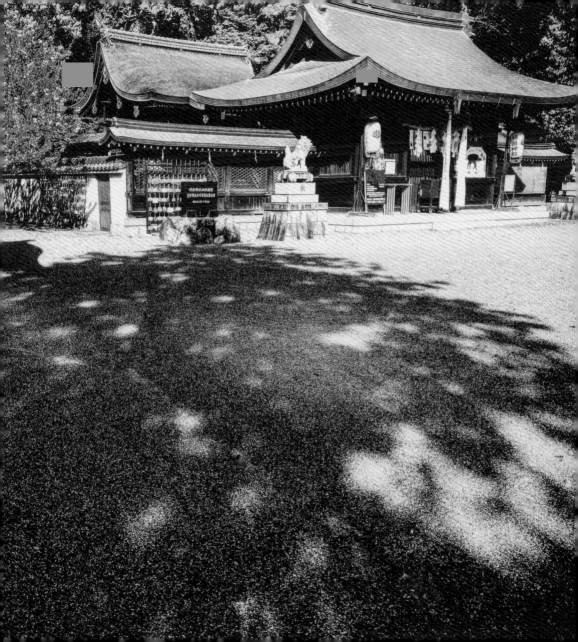

紅櫻花開得很燦爛

開得像牡丹

富貴又吉祥

勝部神社

名字取得也討喜

離神社不遠處

油菜花開滿地黃

叢間蝶舞蜜蜂忙

與紅櫻雙競怒放

更添「守山」繽紛色彩

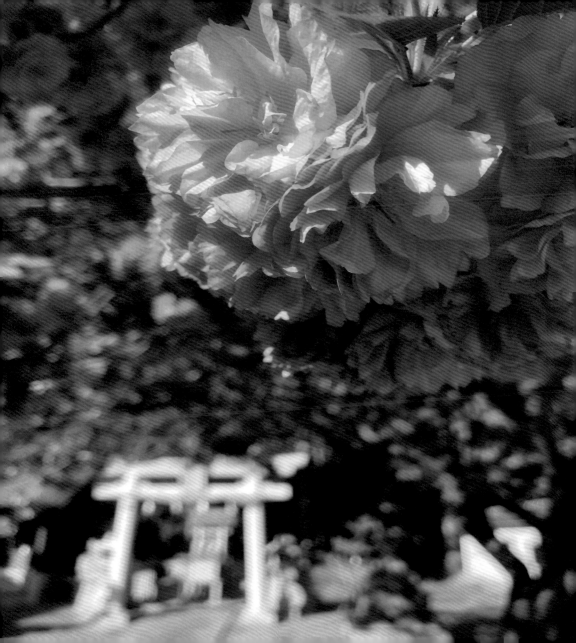

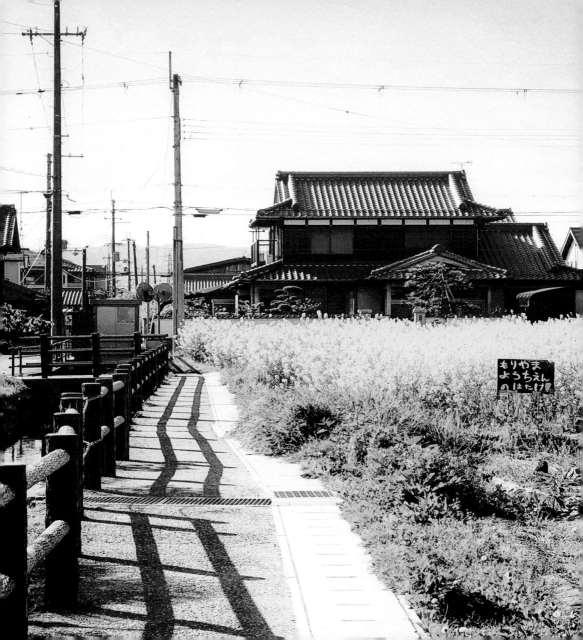

もりやま
ようちえん
のはたけ

近江八幡

是遊琵琶湖最後一站

山號　姨綺郡山的長命寺

需拾808石階才能使命必達

如果每天來這爬一回

菩薩會佑你長命百歲

長命寺　近江八幡

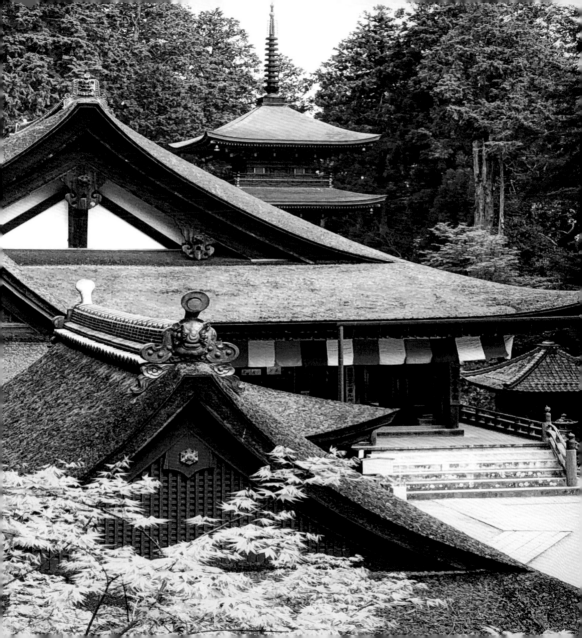

人間京都

金閣寺

廣隆寺

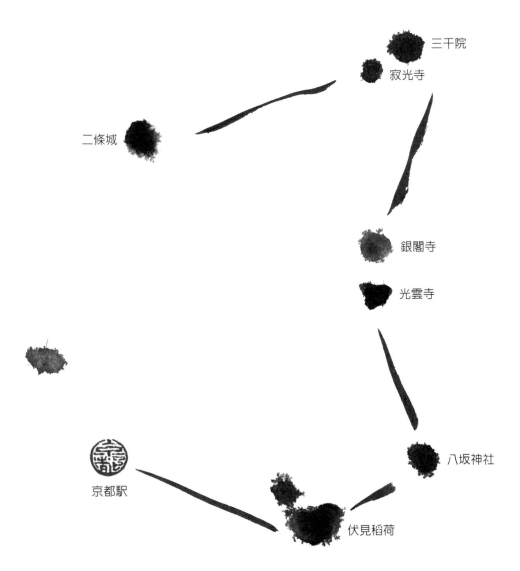

三千院

寂光寺

二條城

銀閣寺

光雲寺

京都駅

八坂神社

伏見稲荷

四月
白色的櫻花
開爆整個京都
而哲學之道這株紅葉
不僅在秋楓時爭紅
在春櫻前也要妝紅

老家就在柳川旁

「柳川」是日本人取的名

銀閣寺與南禪寺間的琵琶湖疏水道

像老家的柳川

在這裡

有一種時光錯覺

四月下旬

哲學之道已不是櫻花步道

但幾株晚開的櫻花

點綴其中

散策圳溝兩旁

也是一種小確幸

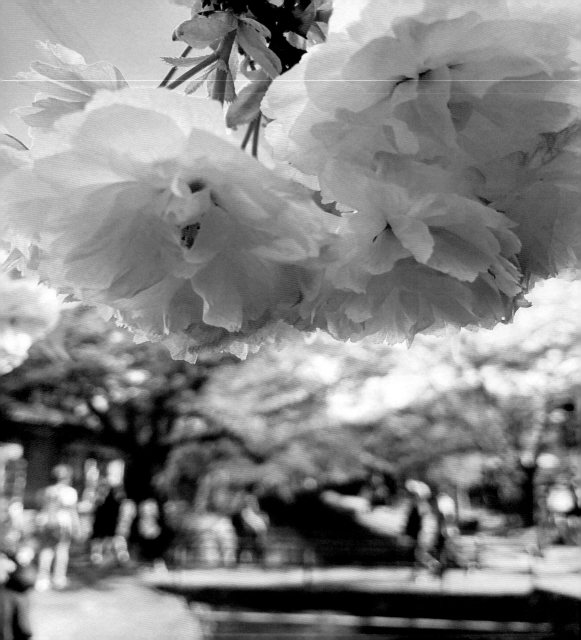

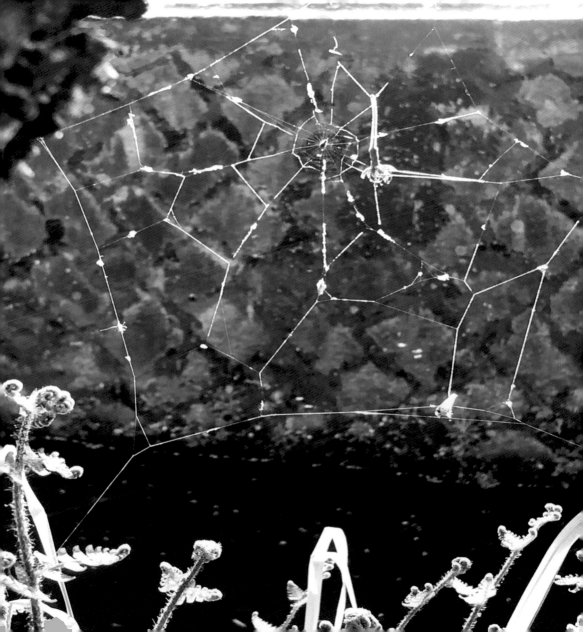

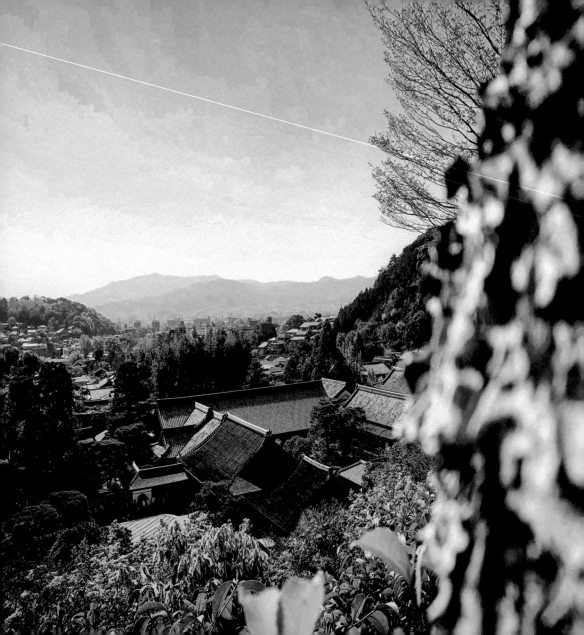

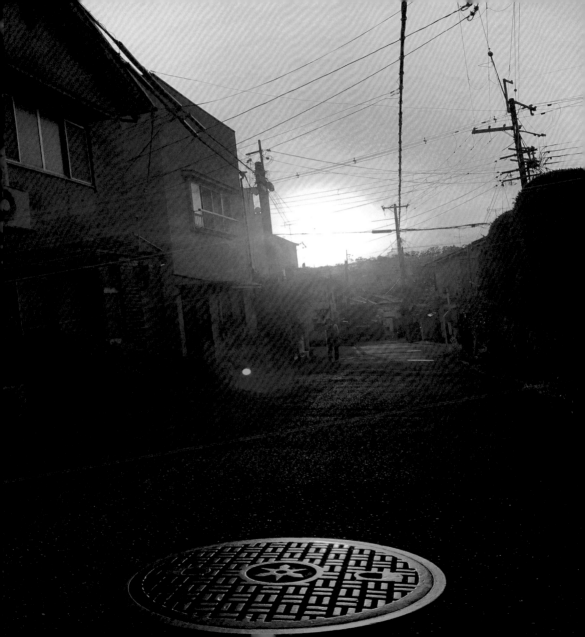

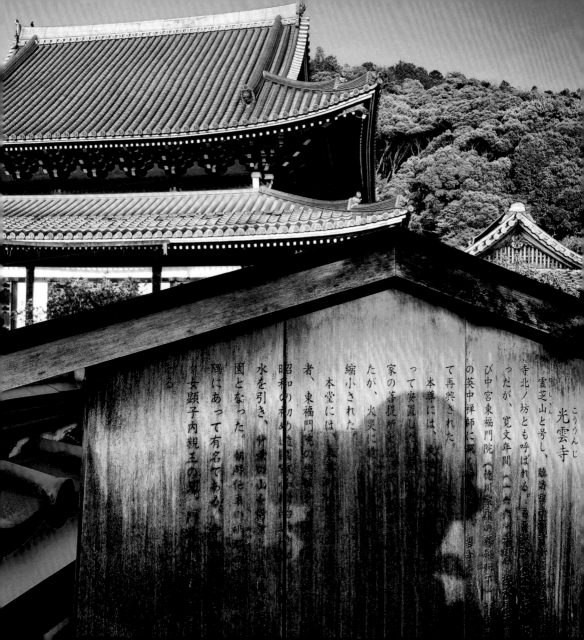

三千諸法同時具足

三千髮絲斯長於首

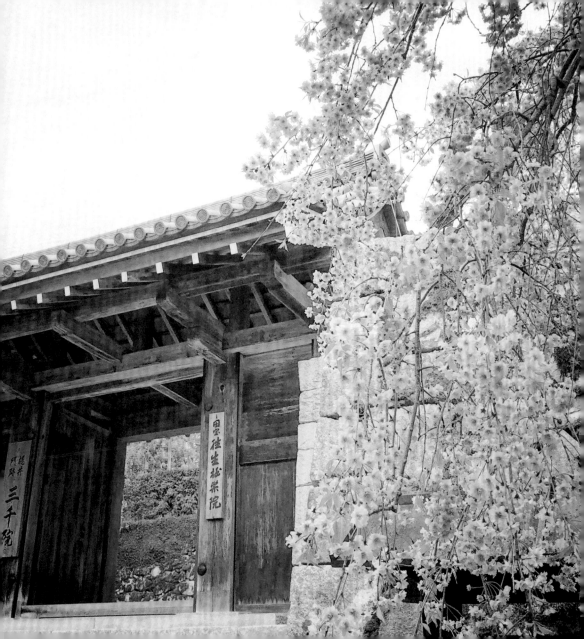

大原

是京都近郊

油菜花遍滿田

櫻花落滿地

楓紅紅滿山

宛如世外桃源般

不僅陶淵明所愛

連

藥師如來

地藏王

都爭先恐後要來

佔一席之地

「大原」女最風光

三千寵愛於一處

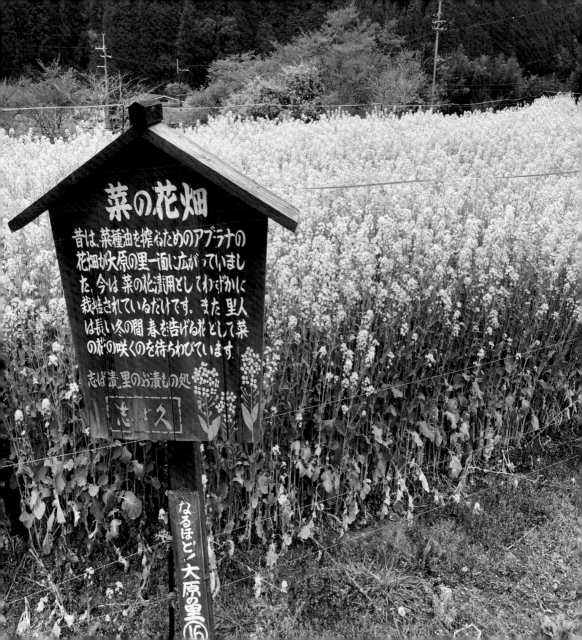

菜の花畑

昔は、菜種油を搾るためのアブラナの
花畑が大原の里一面に広がっていまし
た。今は菜の花漬用としてわずかに
栽培されているだけです。また里人
は長い冬の間、春を告げる花として菜
の花の咲くのを待ちわびています

志ば漬、里のお漬もの処

志ば久

なるほど! 大原の里 ⑯

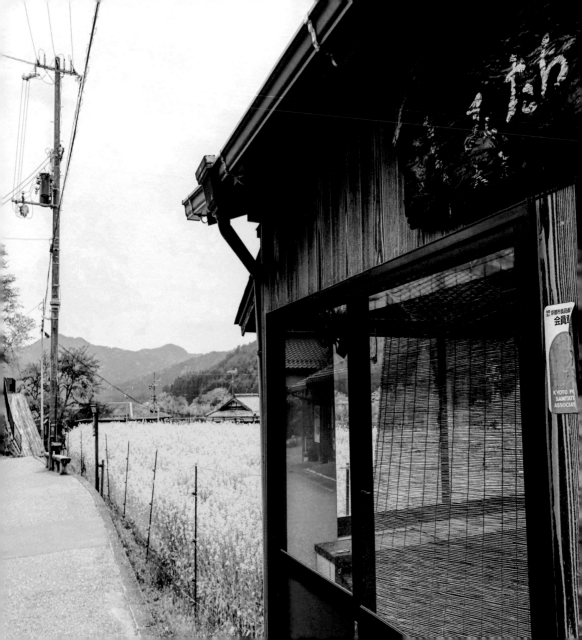

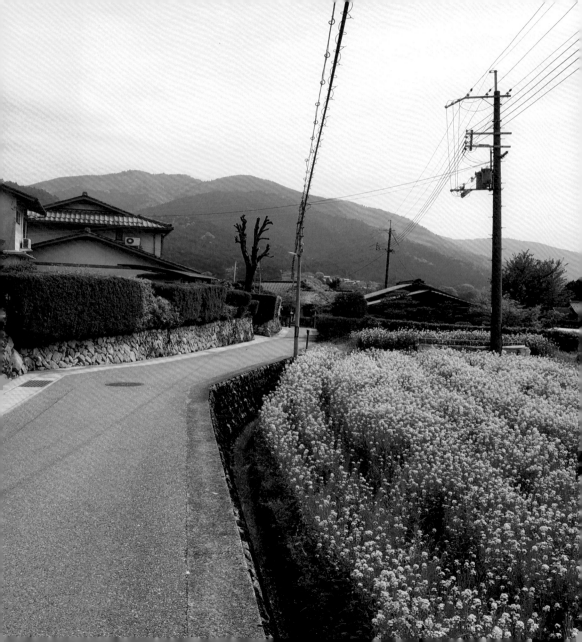

一畝油菜花田

緊鄰鄉間小路邊

特美

我已深深

愛上大原

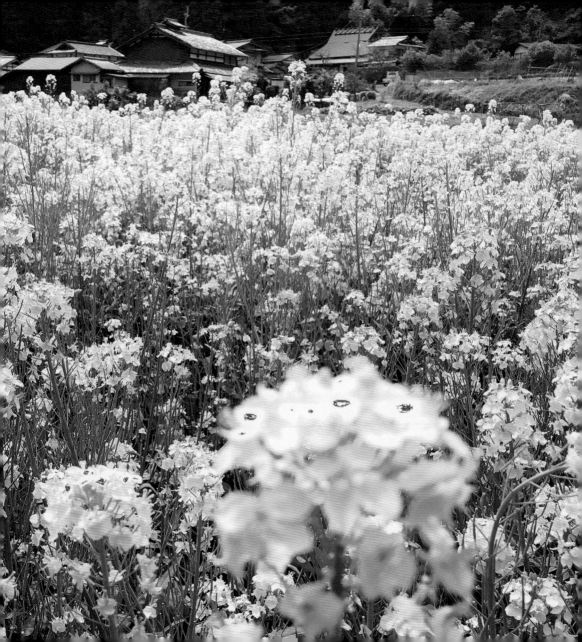

春櫻　油菜花

小橋　流水　人家

大原　寂光寺

青苔　古樹　佛家

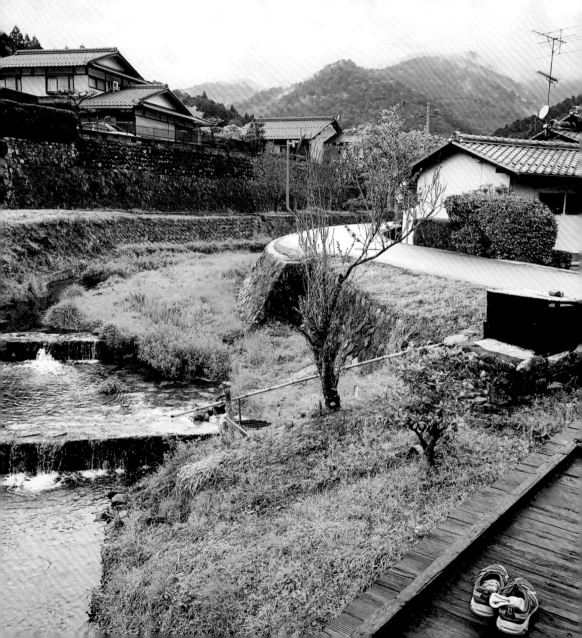

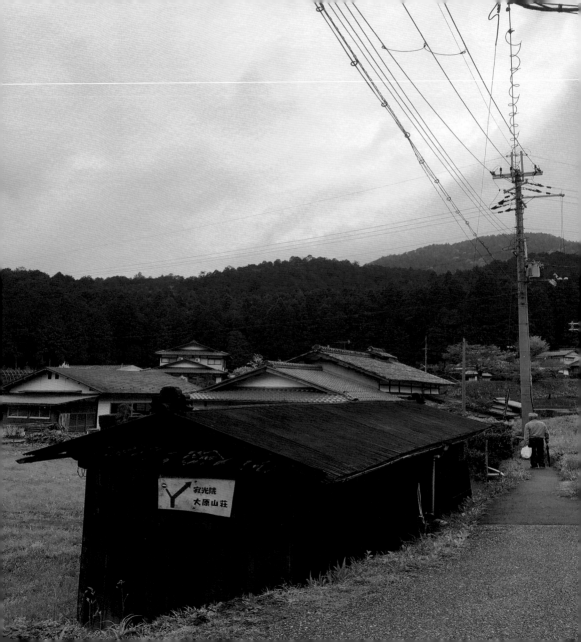

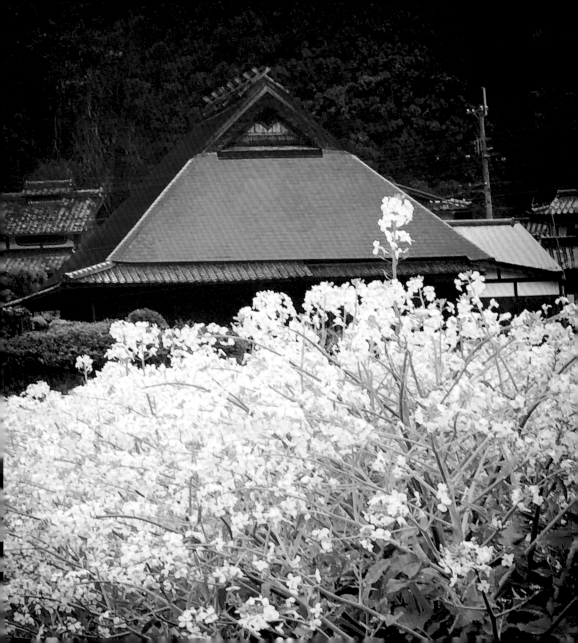

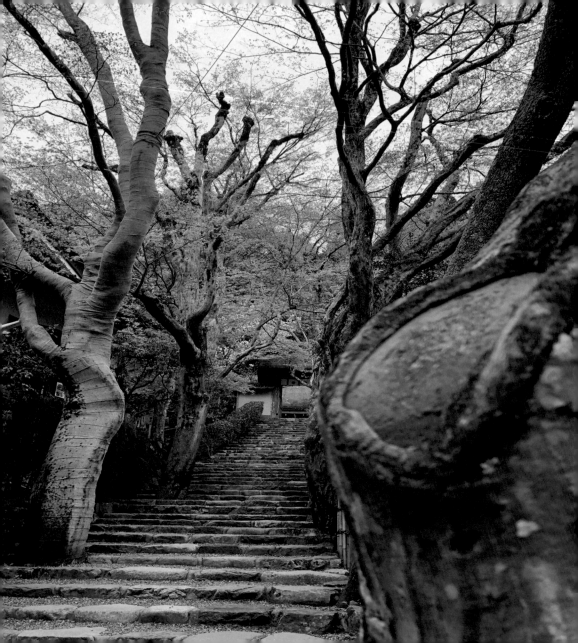

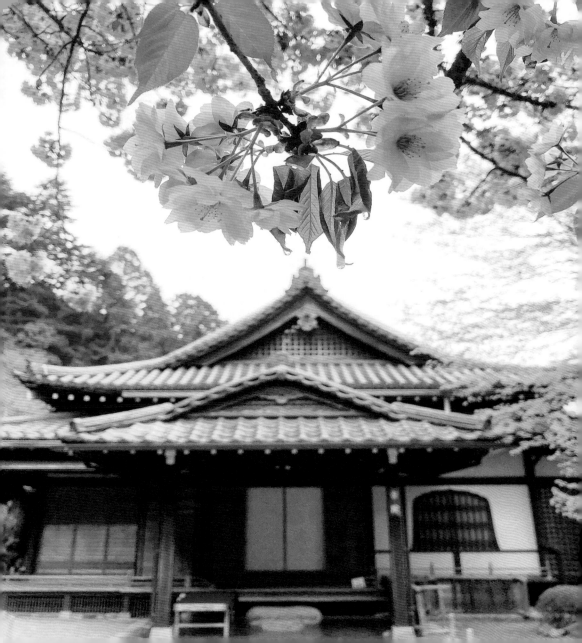

少有世界遺產

無料入場

西本願寺

不用花一毛錢

就能見四百年建築史蹟

當

落日餘暉

灑向西本願寺

今日所（鎖）事

如悉所願

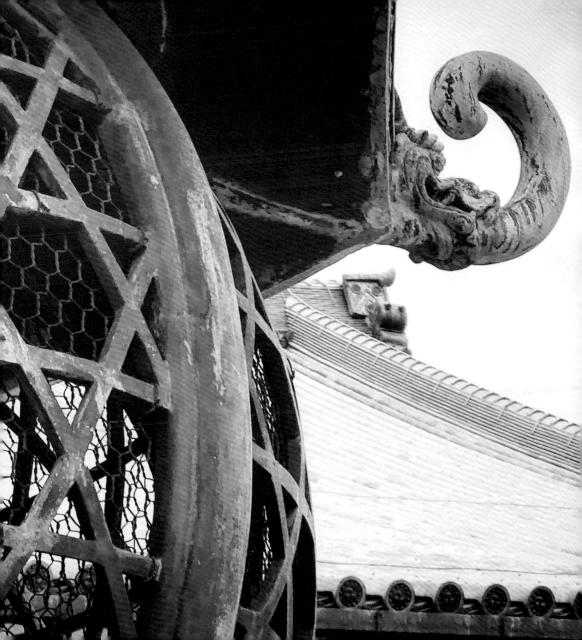

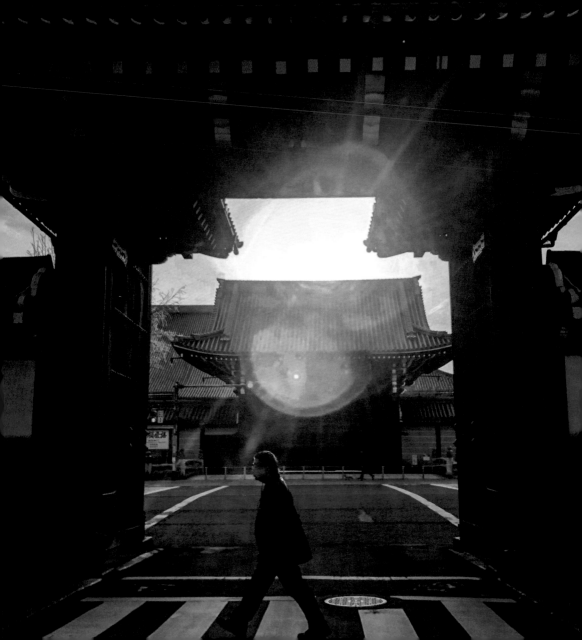

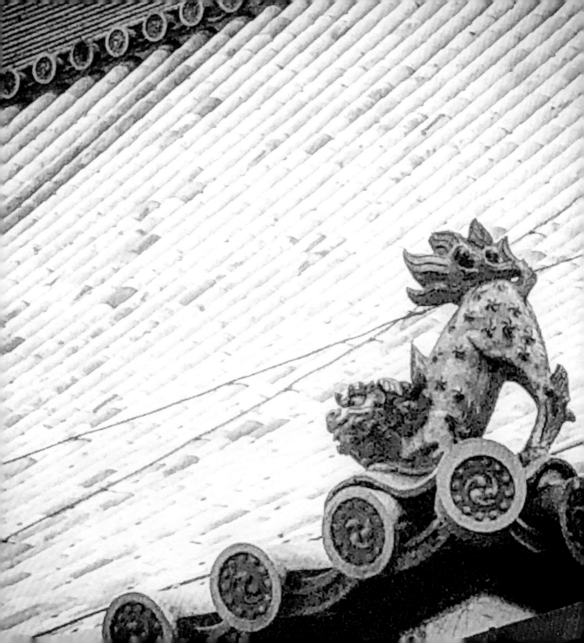

繼續流浪

漂向北方

停泊丹後

午後的伊根下起大雨

原本就不熱鬧的伊根町

更顯寂靜

次日

風和日麗

碧海藍天

伊根舟屋

海的京都

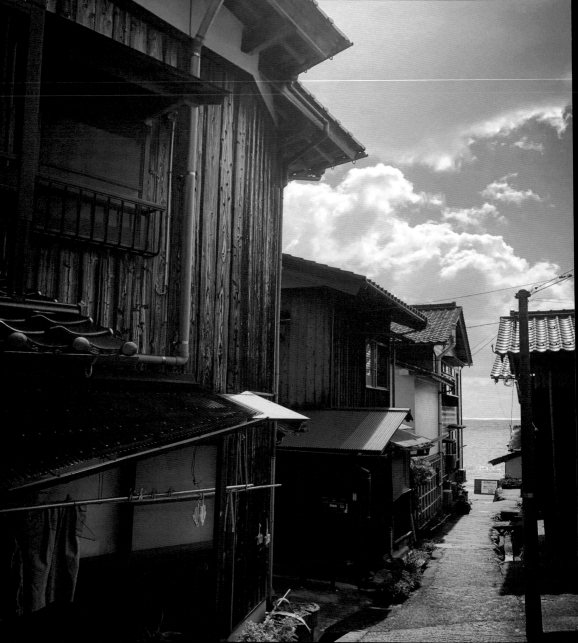

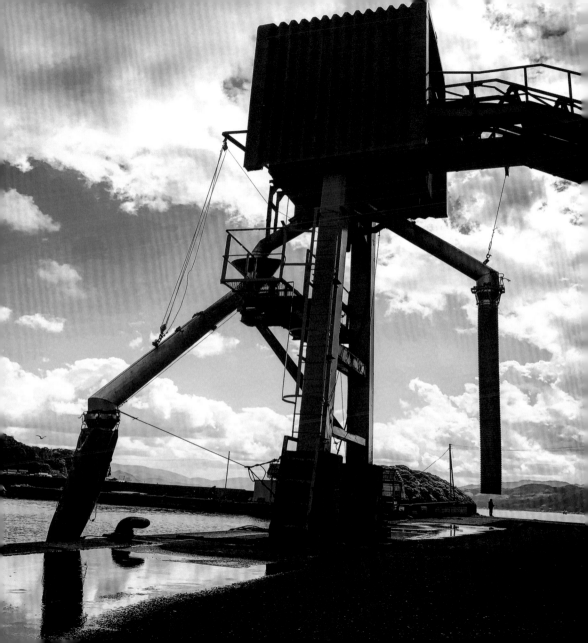

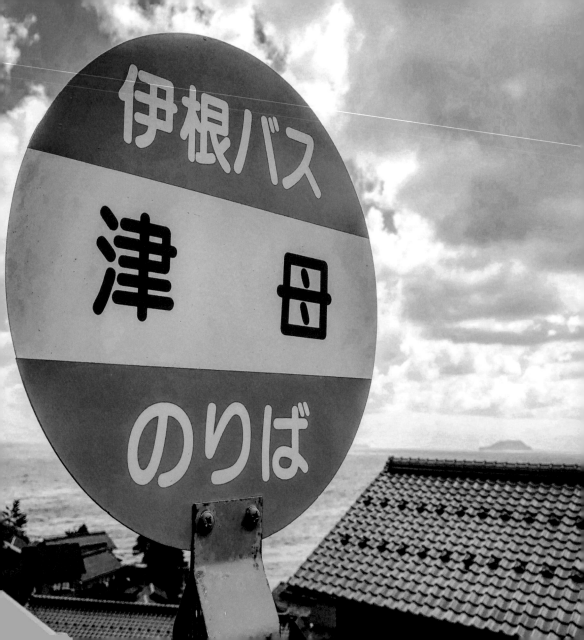

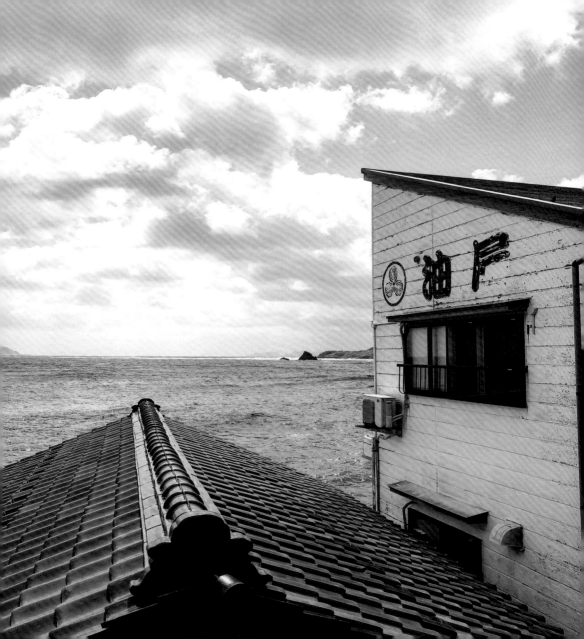

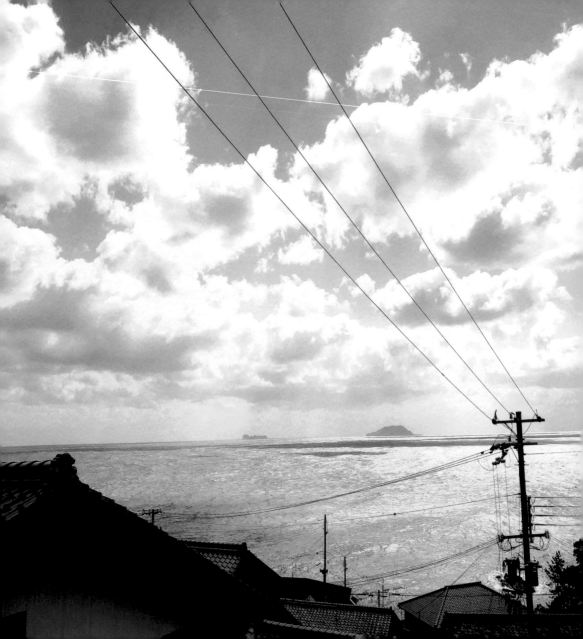

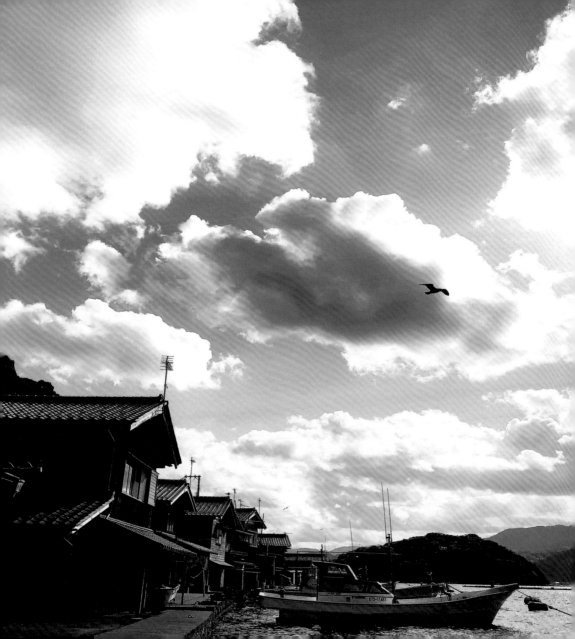

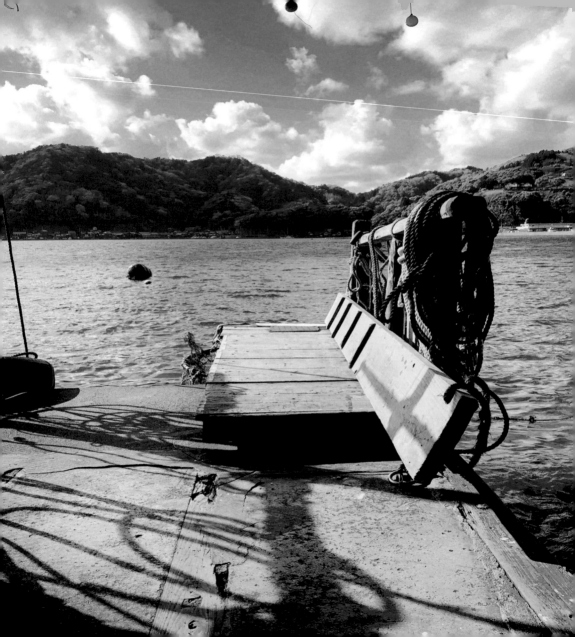

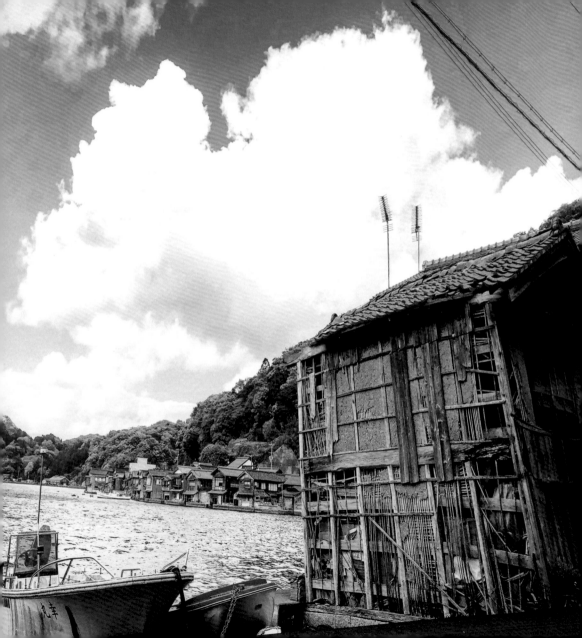

京都的海是綠色

清澈見底

真想一躍而下

讓自己

投入這片汪洋綠海中

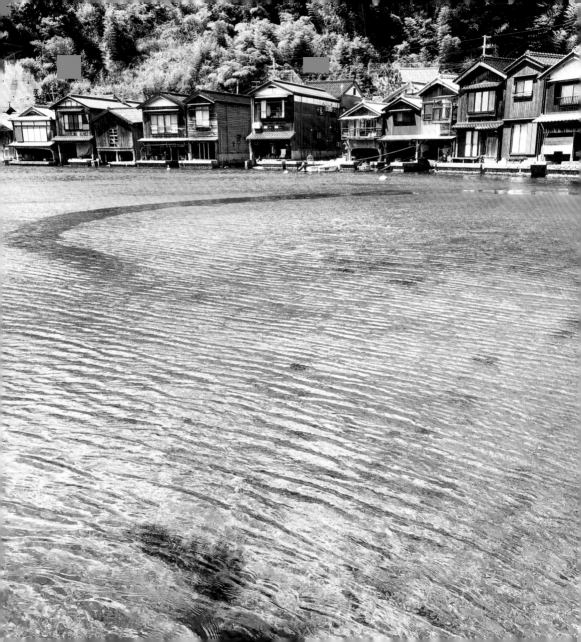

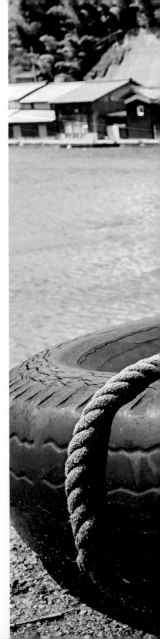

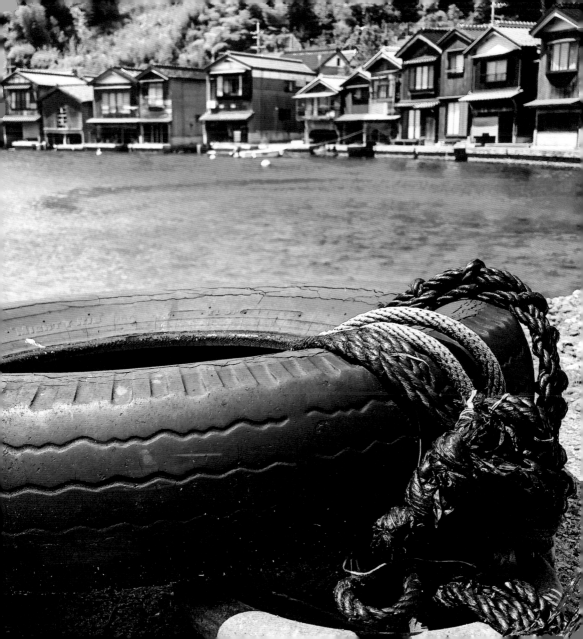

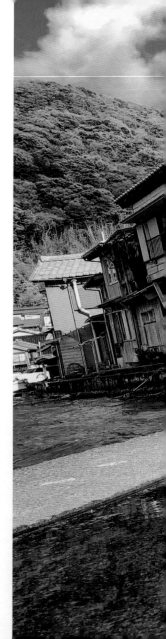

伊根町舟屋

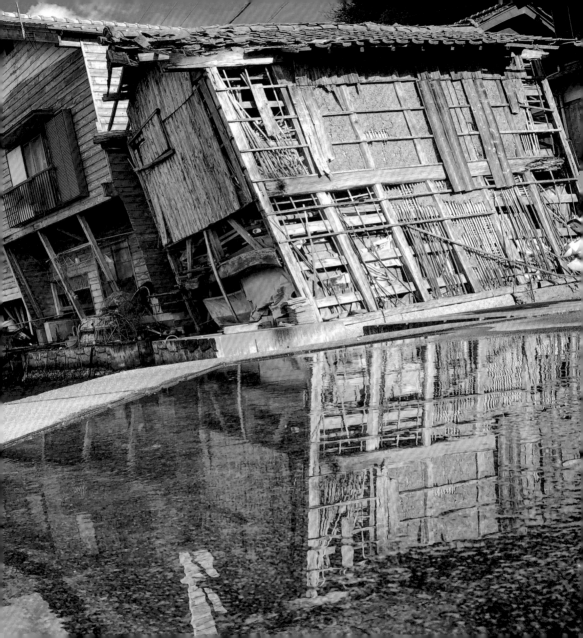

不愁吃就有人餵

不愁穿　身上的羽毛裳輕如紗

暖如被

終日翱遊天地間　穿梭藍天白雲裡

望眼盡是美景當前

展翅即能擁海入襟

伊根町　再也沒能比

浪鷗三兄弟活得理直氣壯

過得海闊天空

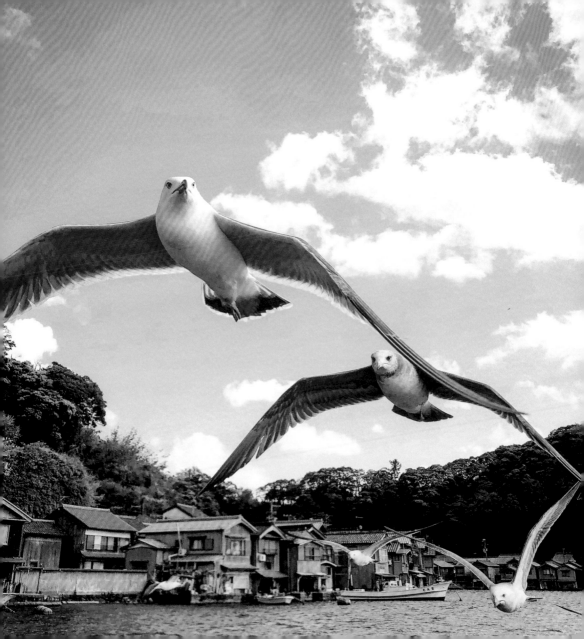

天橋立，廣島嚴島神社與宮城松島是日本三景，我卻鍾情伊根町。

原打算再去伊根酌杯咖啡，等公車等了一小時還不見車影，又見大排長龍的車隊，就此打消念頭，不再執意回伊根，起身前往竹田。

竹田是小鎮。

到竹田時身上現金剩不到3000日幣，好不容易找到便利商店，卻無法順利領到錢。預留2000日幣買到姬路的車票錢，這下所剩無幾千元不到，真的走到窮途末路了。今夜只能吃泡麵果腹，明早啃吐司填肚。

起了個大早跟民宿老闆借腳踏車騎去便利商店想再試一次是否能提款？結果是再一次失望地離開。

　　失落的心，落寞的眼神看到M的招牌，不由自主就往M的方向騎，騎了一段長路竟然出現「OK」便利商店，我的眼睛就像在沙漠裡看到冰淇淋般眼睛一亮，趕緊前往再試著提款，這次有OK果然就OK啦！！終於有錢了！

　　到竹田一家民宿吃台灣人煮的早餐，民宿老闆娘麗子是嫁到日本的台灣女生，聽到我說起沒錢時立刻就冒出：「你昨晚怎沒來敲我的門？」這句話霎時溫暖了在日本流浪快一個月的我，獨闖自己都不曾聽過的日本小鎮，忍受著孤獨，終於在他鄉可以用國語跟我講講話、聊聊天的人。麗子把「台灣最美的風景是人」帶到日本，也把那最美的人情味留在竹田。

　　謝謝妳，麗子！

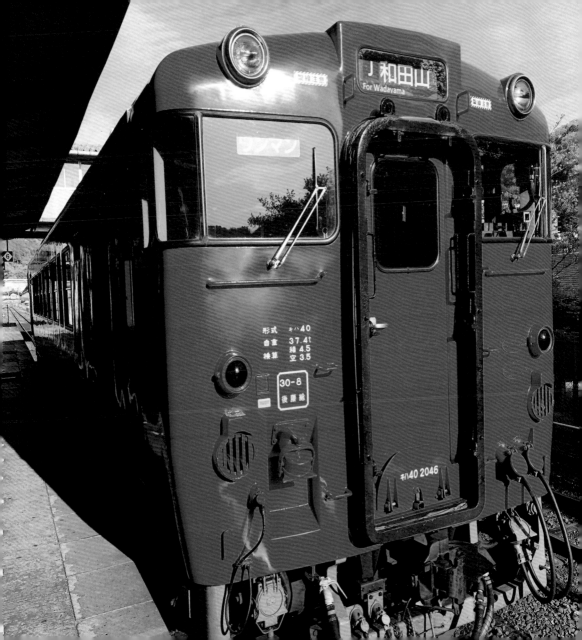

下著磅礴大雨

神戶的海風

凍僵我手

餓壞我肚

一個人的旅行

此時此刻

給我熱情的是

Toilet的烘手機

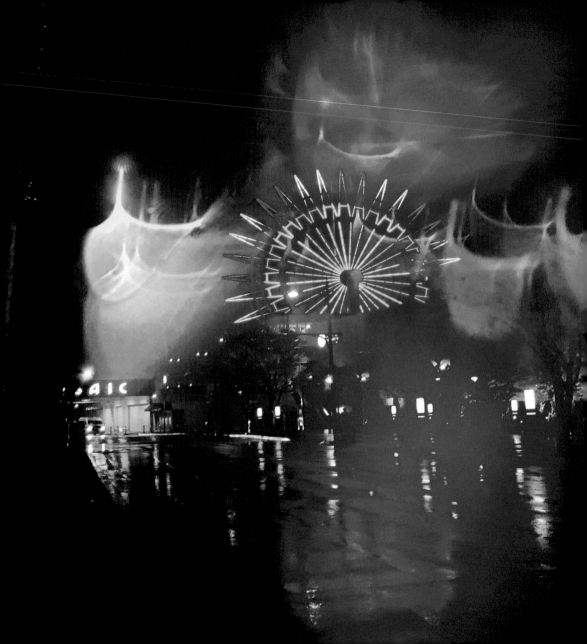

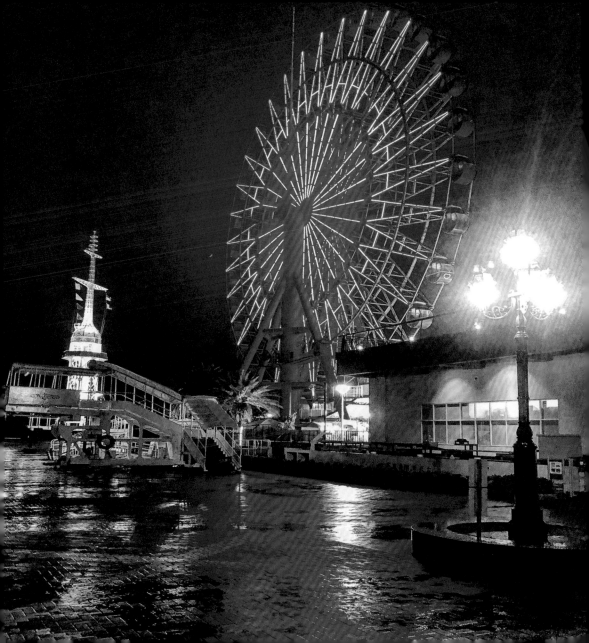

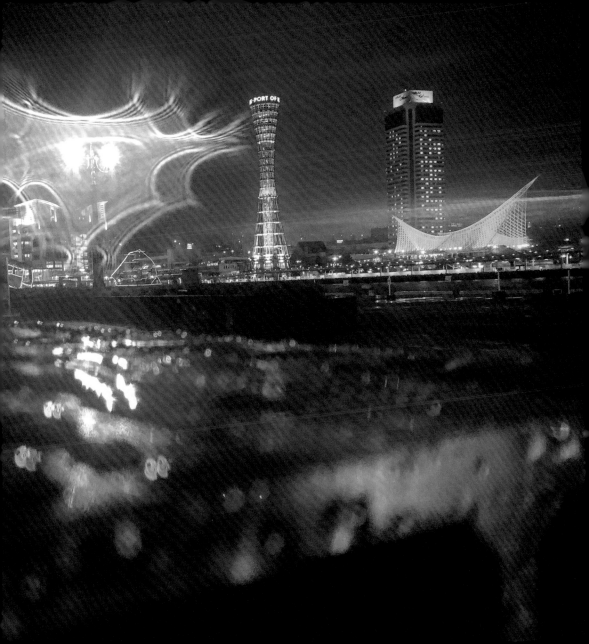

四月30日

平成31年最後一日

姫路城建於1333年

潔白如玉的建築

宛如新娘子披著白紗

城的一磚一瓦

就像千姬的一顰一笑

美得不像話

日本百城

拔得頭籌

實至名歸

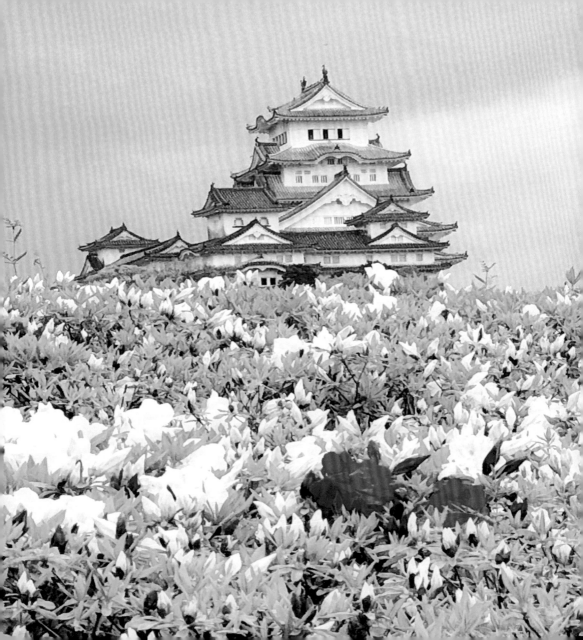

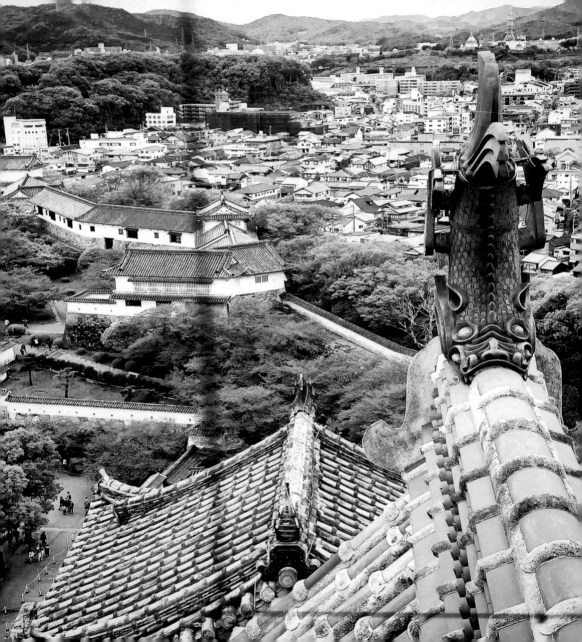

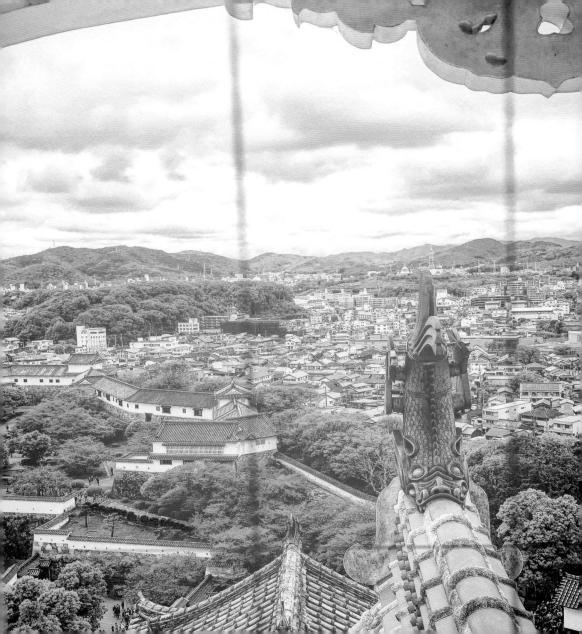

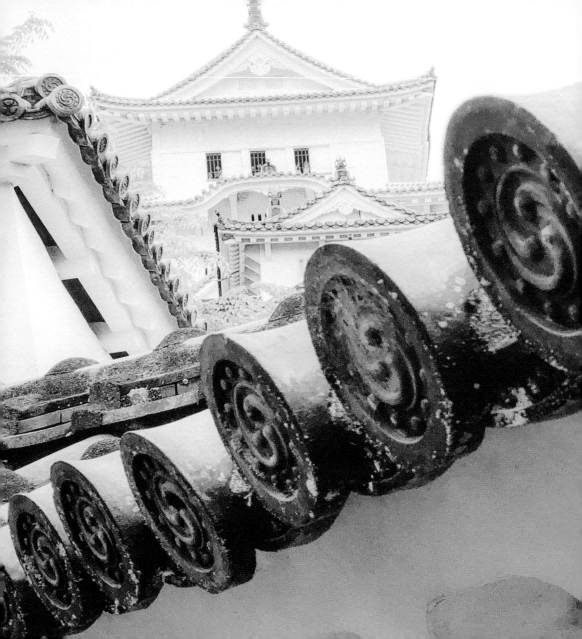

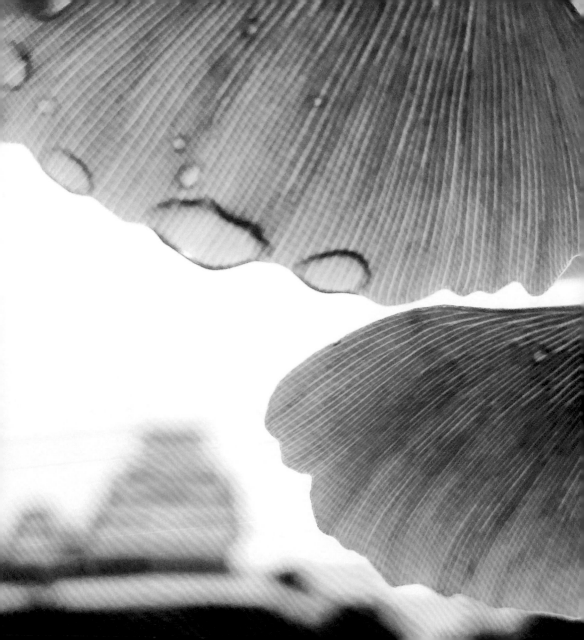

昨夜姬路

下了一場大雨

今早

令和留下平成最後的雨（餘）

給好古園

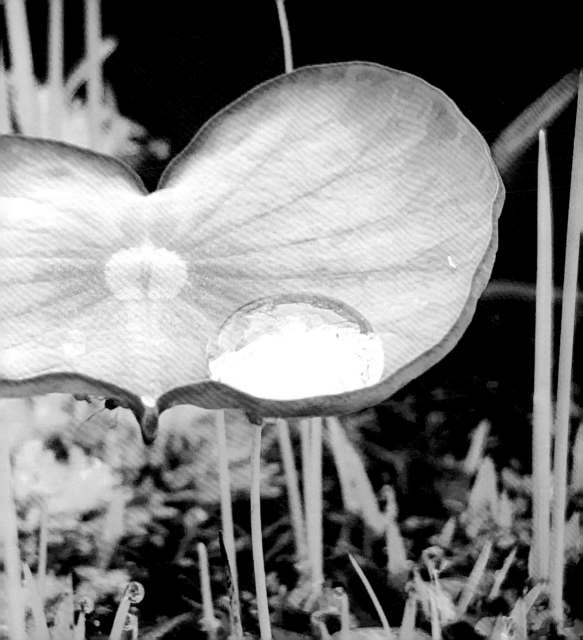

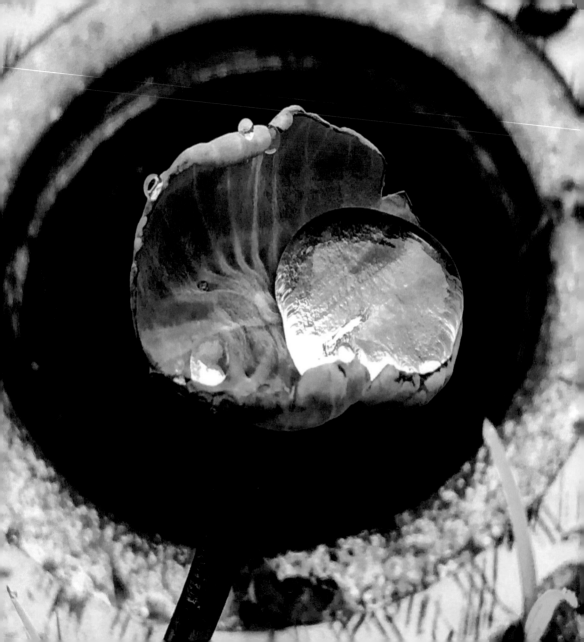

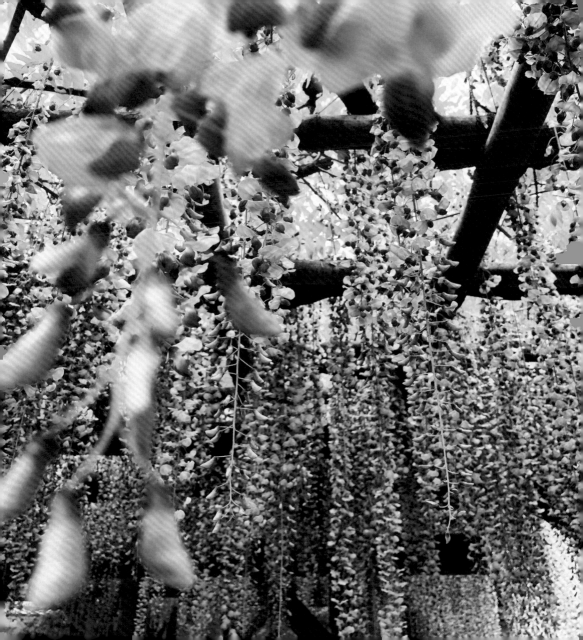

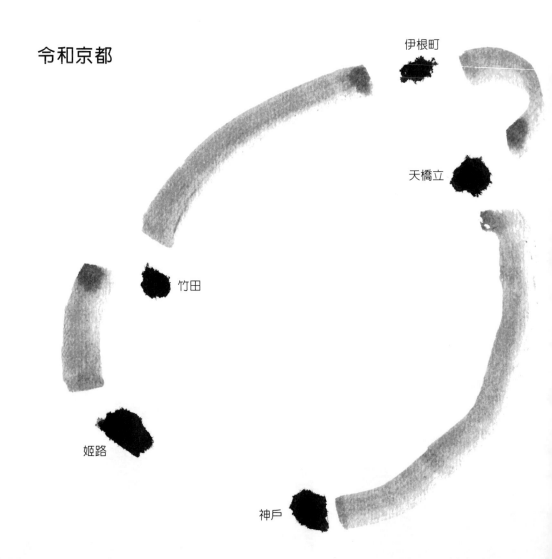

令和京都

伊根町

天橋立

竹田

姫路

神戸

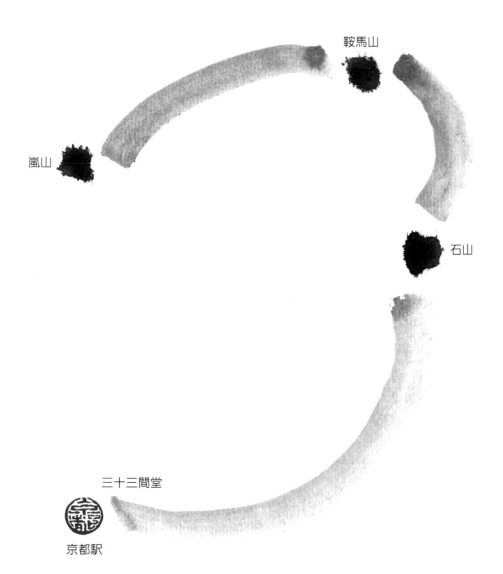

鞍馬山

嵐山

石山

三十三間堂

京都駅

227

是因為今天是Sunday

還是今天要回Taiwan

「Blue」一大早就來找

在鴨川呆了兩小時

甚麼也沒「坐」的就躺在那

躺久了　想到這樣不行

再躺下去會被以為是

喝醉酒的流浪漢

於是起身到關西之旅最後一站

三十三間堂

在這

眾佛皆站唯吾躺

萬佛都醒獨我醉

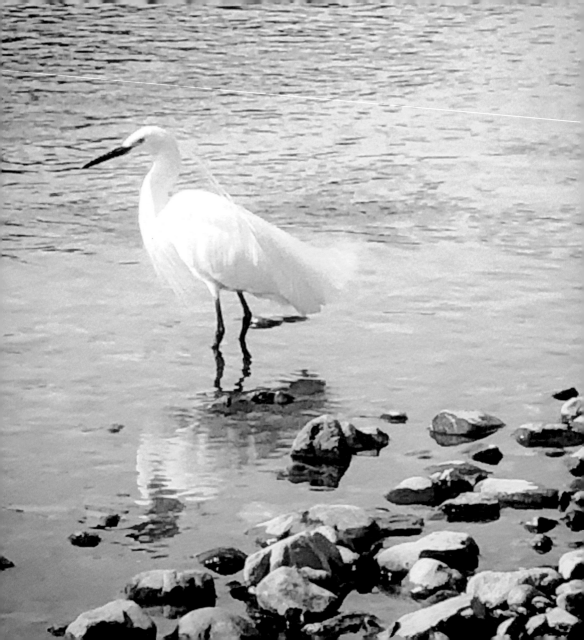

能走者福

走完關西33日

算功德圓滿

人生

知足滿足

就是最大的幸福

關西私奔終結日

令和元年5月5日

用心探世界

用眼攝世影

用手繪世物

用口問世人

用足踏世間

我的旅行

像過動兒

片刻不得閒

好奇又好動

私奔關西三十三
Journey Alone Kansai 33　　鬍狼　攝✕畫

書名	私奔關西三十三
作者	鬍狼
執行編輯	顏淑惠
美術編輯	陳盈豪、陳建龍
出版	劉潮菁
地址	104台北市伊通街129號4樓之3
電話	02-25121972
代理經銷	白象文化事業有限公司
地址	401台中市東區和平街228巷44號
電話	04-22208589

初版	2019年12月
定價	新臺幣860元
ISBN	978-957-43-7365-9（精裝）

國家圖書館出版品預行編目(CIP)資料

私奔關西三十三 / 鬍狼著.
 -- 初版. -- 臺北市 : 劉潮菁, 2019.12
 292 面 ; 17*17公分
 ISBN 978-957-43-7365-9(精裝)

 1.攝影集 2.旅遊文學 3.日本關西

958.33 108022382

蓮花王院（33間堂）

京都

千手千眼觀音菩薩

奉拝　鳴龍の宮

播州姫路　男山鎮座

姫路最古の元宮

水尾神社

平成三十一年四月三十日

水尾神社　姫路

平成三十一年末日

四月三十日

052

智恩寺

天橋立

文殊菩薩

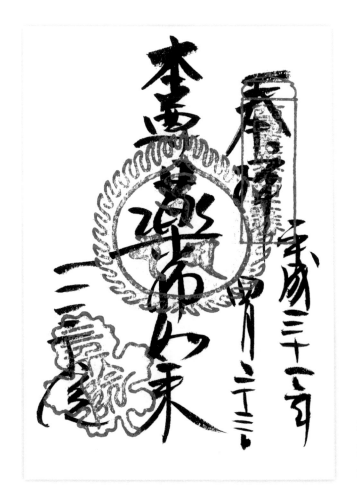

三千院
京都
本尊　藥師如來

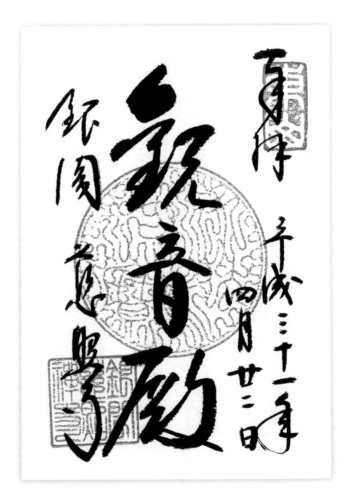

銀閣寺　京都

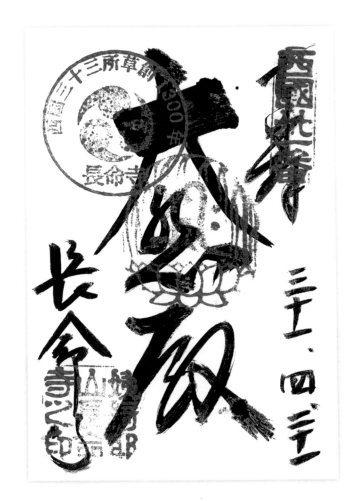

西國三十三所　31番

長命寺　近江八幡市

正尊　千手觀世音菩薩

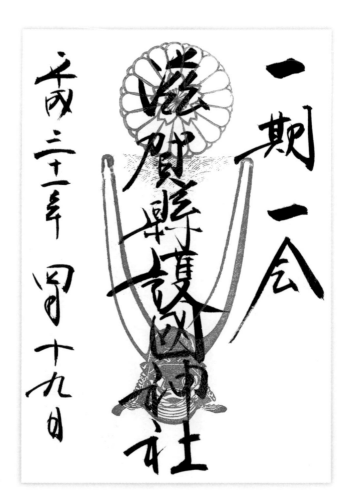

一期一会

滋賀縣護國神社

平成三十二年 四月十九日

彦根國寶　護國神社

西國三十三所　30番

寶嚴寺　竹生島

本尊　弁才天

戒光寺

京都

丈六釋迦如來

西國三十三所　15番

觀音寺　今熊野

十一面觀世音菩薩

貴船神社

鞍馬

高龗神

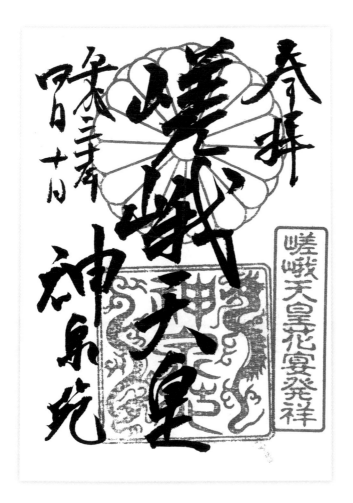

神泉苑　京都

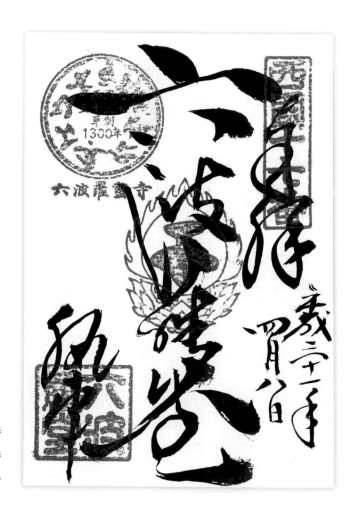

西國三十三所　17番

六波羅蜜寺

十一面觀音

西國三十三所　16番

清水寺　京都

千手千眼觀音菩薩

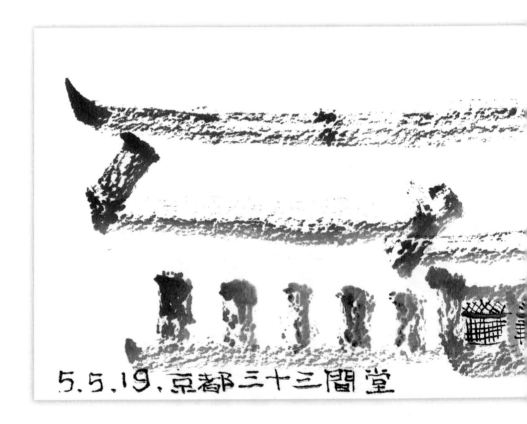

5.5.19.京都三十三間堂

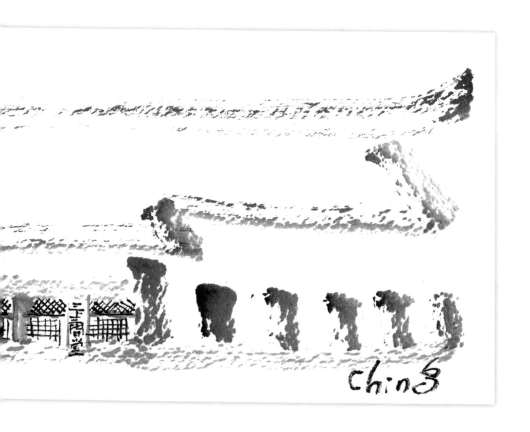

ching

0506.2019

到石山看「秀美術館」

有看到山

沒見到秀

就匆忙離開石山

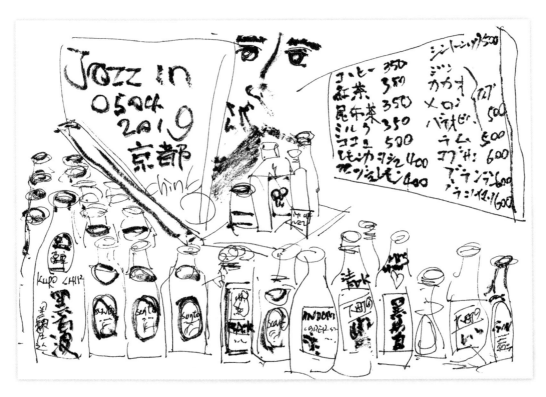

再次回到京都

回到真實人間

慶祝令和元年

當然

是到我最愛的

JAZZ in

找酒喝了

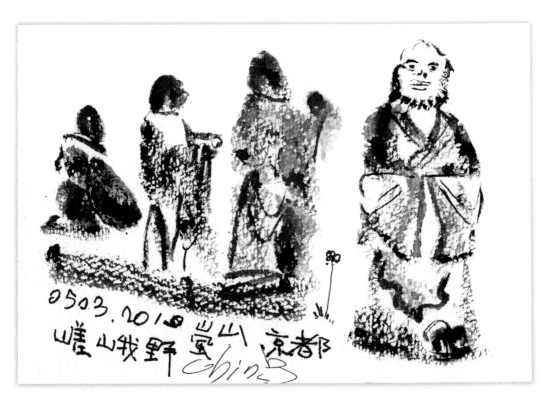

0503.2019 嵯峨野 堂山 京都 chiny

在日本關西

平成走到令和

不僅

走了一個月份

也

跨了一個年號

真正的富有
是內心富足的擁有
而不是口袋有錢

真正的貧窮
是內心什麼都沒有
亦不是口袋沒錢

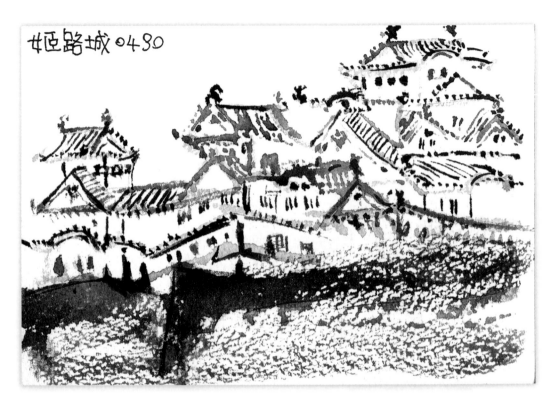

告別平成

喜迎令和

10天連休黃金假

把老姬路城擠得

只見人頭

不見城影

0426.2019

給船住的房子

伊根舟屋

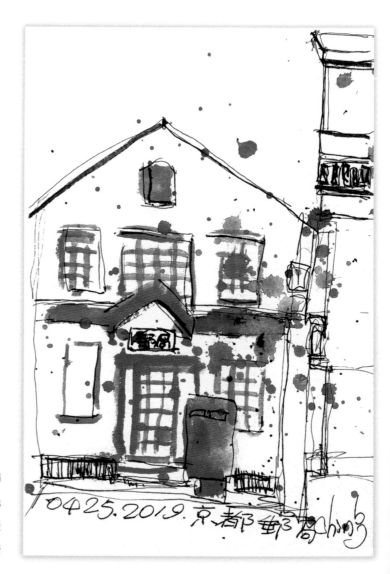

京都的郵局
是紅色
讓人感到溫暖
熱情

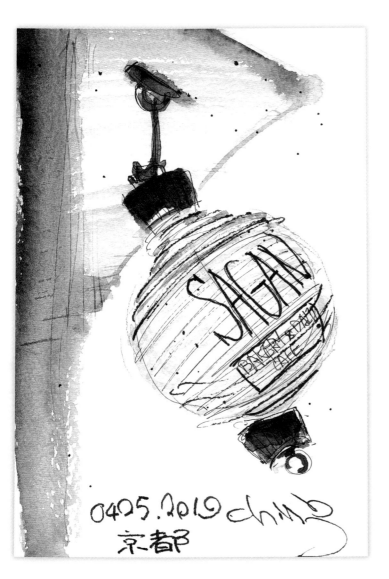

一盞燈籠

照亮的不只是夜空

也

照亮心中的迷惘

千里迢迢

再到大原

不為什

只因

筆

0423.chin5

縱使只有一畝田地
還沒到大原寂光寺
就被黃燦燦
的油菜花
絆住了腳步

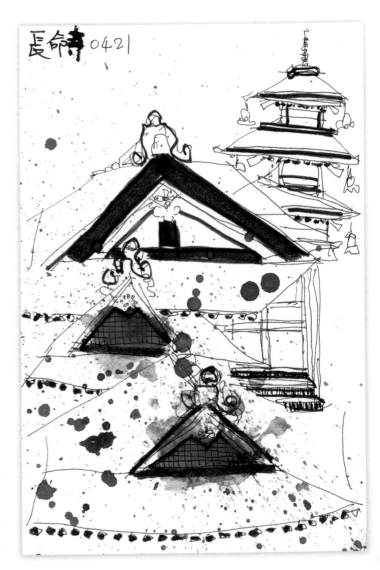

爬上808石階

已 汗流浹背

來見菩薩一回

不會短命

也會長命

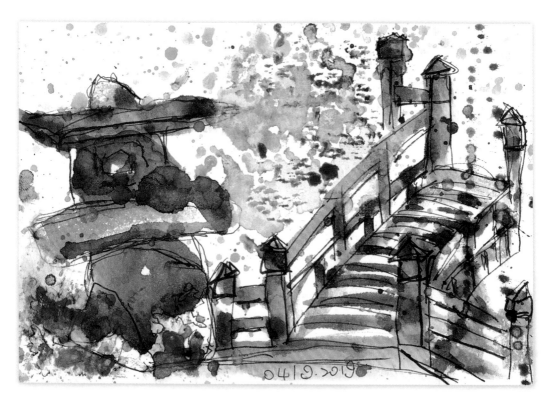

玄宮園
與
唐玄宗離園
有幾分神似

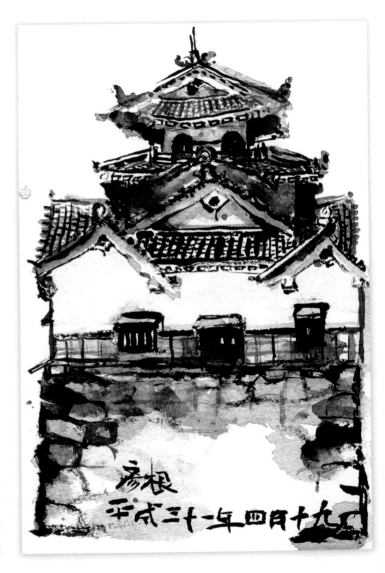

彥根

四百年的老城

彌而堅

老且固

入選

日本四大國寶城

夕陽無限好

只是蚊子還真不少

夕照　長濱

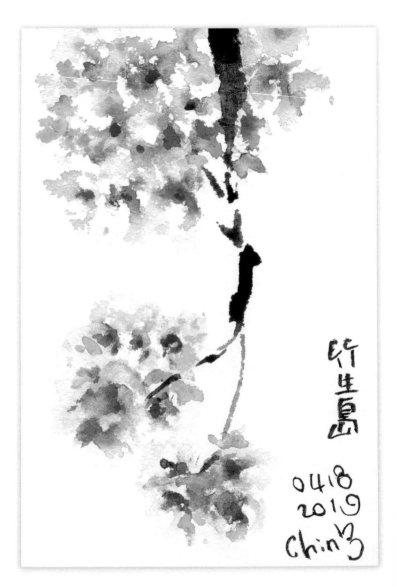

竹生島

0418
2019

Chin3

紅櫻把竹生島
點綴化成一座仙島

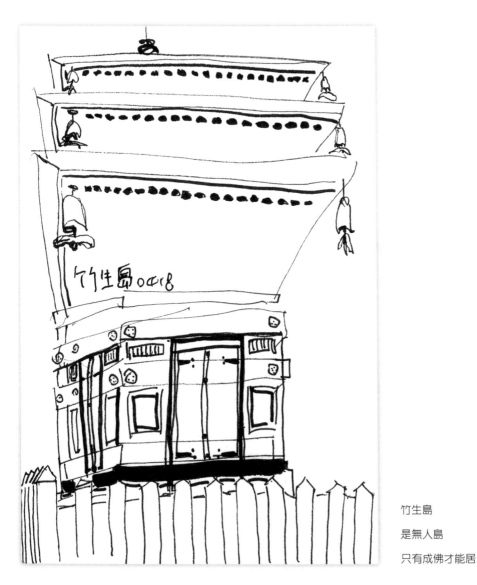

竹生島

是無人島

只有成佛才能居

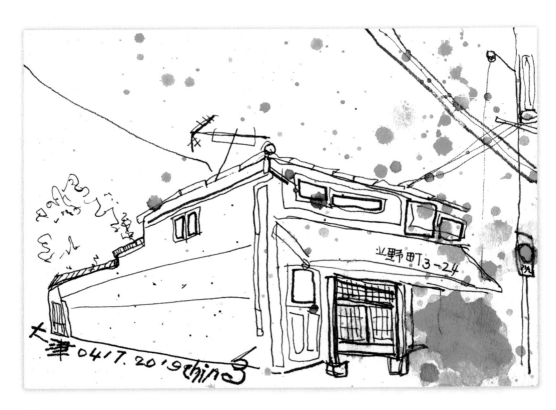

大津

沒有名勝古剎加持

也無看櫻賞楓禪寺

是個

乏人問津的小鎮

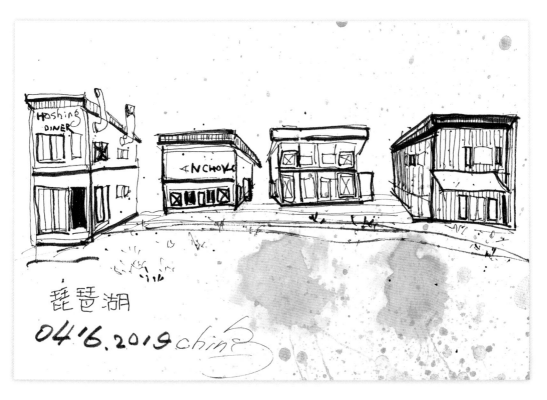

圍繞

琵琶湖邊的是

藍天

白雲

陽光 及

4間各具特色的咖啡廳

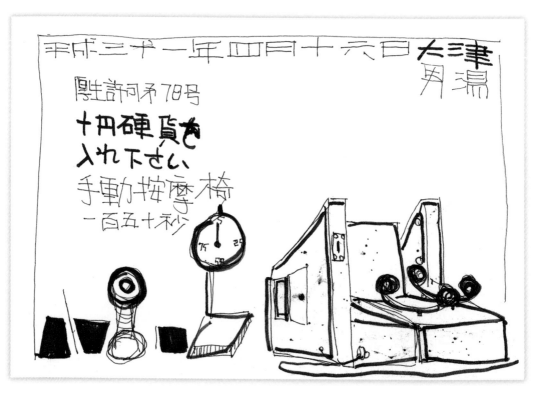

大津男湯屋

充斥著老傢伙

除了日本年長者

最老的應該是

傳統的手搖按摩椅需投十丹日幣

要上下移動

就得親自動手去搖

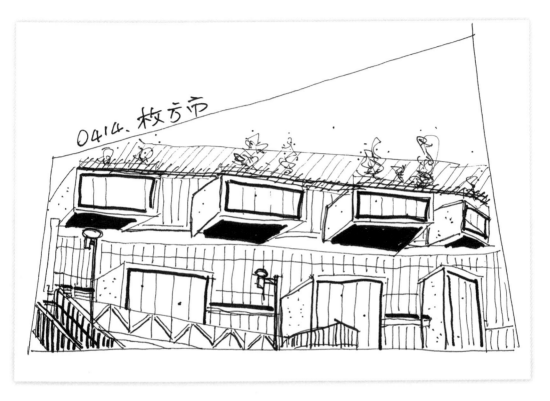

0414. 枚方市

在枚方的蔦屋書店

待了一整天

坐在諾大的整片書牆前

像似坐擁書城

頓時

自己都文青起來

04.13.2019

爬了一整日的鞍馬山

走到這片山林時已經傍晚17：00

整座山

前不見有人　後不見人來

只剩我落單一人便拔腿一路狂奔

好不容易跑到貴船神社

看見有人心才安了

31.0413

不殺生

保護生

放生池的存在意義

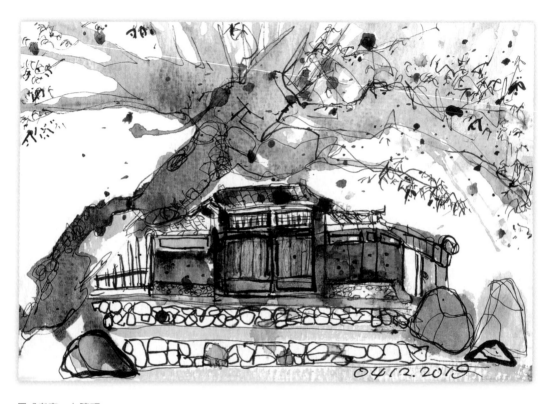

日式老宅　上院町

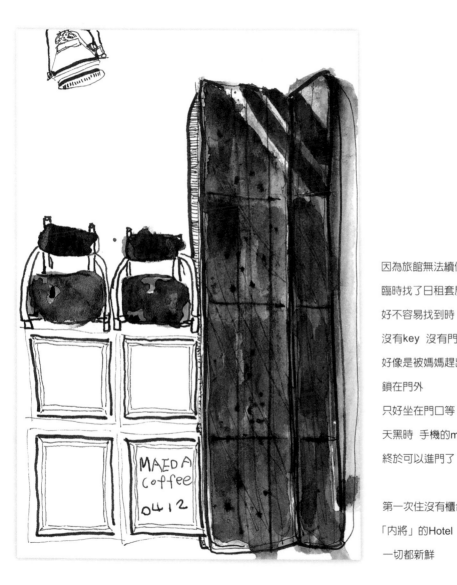

因為旅館無法續住

臨時找了日租套房

好不容易找到時

沒有key　沒有門卡　也沒人進出

好像是被媽媽趕出家門的小孩被

鎖在門外

只好坐在門口等

天黑時　手機的mail收到通關密碼

終於可以進門了

第一次住沒有櫃台小姐跟

「內將」的Hotel

一切都新鮮

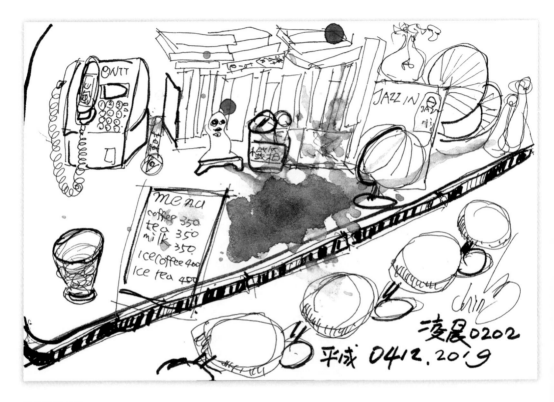

放黑膠的唱片

投幣式的電話

滿頭白髮的Bartender

Jazz in裡

最年輕的

應該是我了

飯店一偶

看書　看人　看天氣

想東　想西　想家人

沉思　放空　發發呆

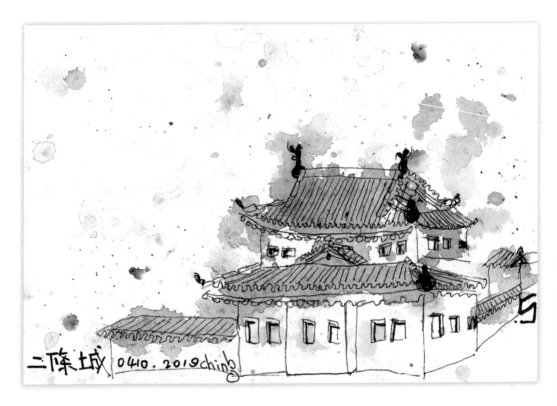

二條城 0410. 2019ching

抵京都數日

終於下了一場雨

二條城的雨

落得我

無處可躲

二條城的畫

滴得都是雨水

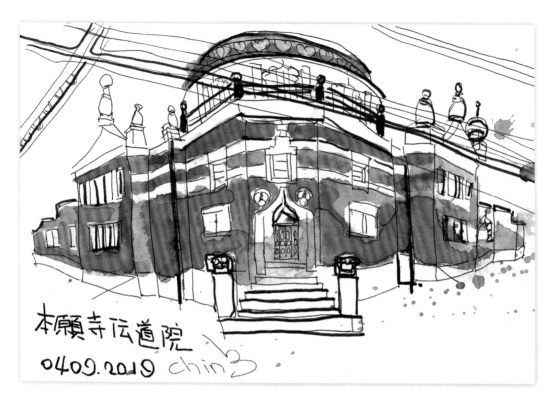

本願寺伝道院
0409.2019 chin

京都難得見到的

西洋建築

本願寺傳道院

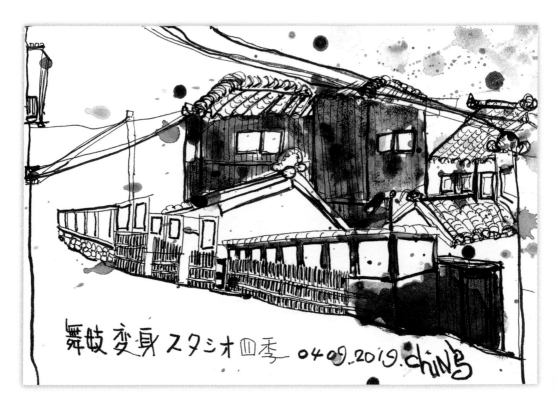

舞妓変身スタシオ四季 04.09.2019. chiNg

二寧坂

三寧坂

是觀光客的最愛

也是拍攝最佳處

處處人滿為患

然而此巷卻鬧中取靜

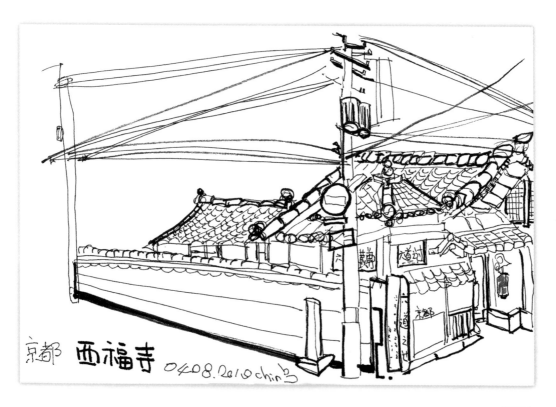

京都 西福寺 0408.2010 ching

西福寺

在京都不是很有名氣

也沒有特別的人氣旺

雖隱身在巷弄中

所處之位置

卻不容小覷

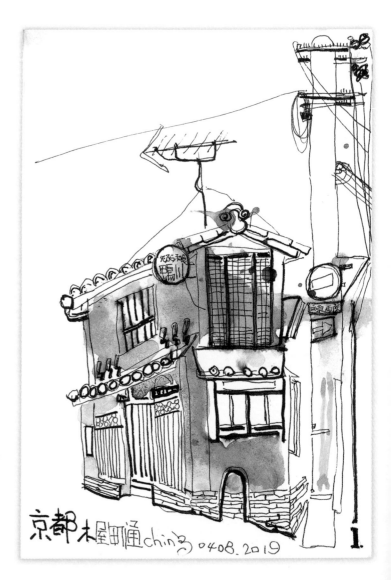

京都四條通
轉個彎
便是河原町了
整條櫻木花道
及
整排的日式老房

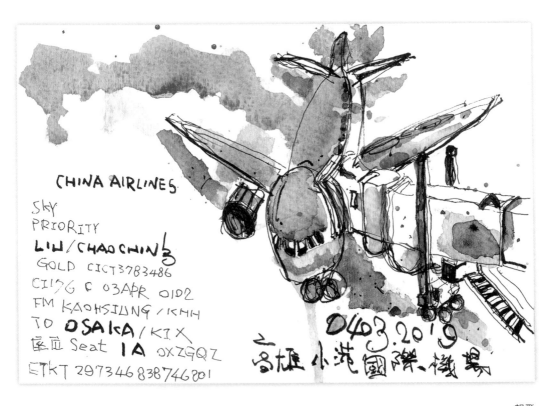

CHINA AIRLINES

SKY
PRIORITY
LIN/CHAOCHING
GOLD CICT3783486
CI176 C 03APR 0102
FM KAOHSIUNG/KHH
TO OSAKA/KIX
座位 Seat 1A 0XZGQZ
ETKT 2973468387462O1

0403.2019
高雄小港國際機場

起飛
出發去旅行了

目　　　　錄

許多想做的事跟想去的旅遊景點都跟心是有關係的。

當你想去那旅行，有心再遙遠的地方也去得了；

　　　　無心即使近在咫尺也到不了。

在日本關西可以遊玩這麼長的日子，朋友都說我日語一定很好，其實我日語不好，連50音都還沒學好，我靠的是自己的念力，我想要去的地方沒有能難得倒我的那份念力去完成這趟33天的旅程。

旅途中我不怕迷路，也不怕搭錯車、坐過車、錯過車。在迷路中反而可以見到不可預知的風景，有錯過才能意外發現未曾見過的人、事、物。

旅途中遇到挫折就去把它解決並相信它會是在自己旅行中最永生難忘。

在關西地區這些自己都未曾聽過的小鎮，透過跟自己旅行不僅初探了日本的次文化另一面，也發現自己從不可能變可能的那份基因是如此強烈，也克服了自己在語言上的障礙，相信再也沒有甚麼可以阻擋我去旅行、去畫畫、去探索這世界，有的話，就是自己的那顆心。

自序

從決定出版那刻，掙扎到截稿前最後一刻才提起筆來寫序。

對文學作家、網紅作家來說，寫序是件輕而易舉的事，但對第一次寫序的我，是從沒想過的一件事，所以才掙扎這麼久，也想了這麼久。

去年四月生日時，一位好友送了一份差點被我退回的生日禮物一24色旅行隨身水彩組，天曉得我從學生時期畫過水彩後，至今已經30多年未再碰過水彩了，畫水彩一直是我的痛，因為我不會畫水彩。但是我是真的要感謝那位敢送我水彩盒的好友，要不是他一再而三地催促我畫，那盒躺在抽屜深處一個月都沒拆封的水彩，不知何時才會見天日?因為不會畫也不敢畫但又不想辜負好友的那份心意，促使我逼自己每天畫，在三個月內裡練習畫了100張的水彩畫。

才畫了一年的水彩，我不是專業畫家，我只是羨慕那些可以隨手畫出旅行景點的速寫家，可以一邊旅行，一邊透過自己所見而把景物畫出來。我畫的不一定是當地最出名的景點，但卻是心目中最感動的景色。雖然至今自己不是畫得特別好，或是特別的專業，但至少我跨出這步勇於邊旅行邊畫畫的門檻了，所以我執意要把在日本關西獨旅中所繪的作品也把它們整理出來放在這本書裡。

手繪關西三十三 / 鬍狼 畫

Sketch Kansai 33 / by wildwolf